特殊手作！

Do it yourself !
Printing & Processing
TECHNIQUE BOOK

印刷·加工
玩美技法
創意指南

用低預算完成
高品質的設計

著　平田美咲

編輯　印刷·加工技巧書編輯部

瑞昇文化

U0080699

前言　INTRODUCTION

「盡量使用家裡有的素材。」

「盡量以最少的預算完成。」

「想親手做一些有趣的東西。」

基於這些想法，筆者完成了這本書。

基本上，書中所使用的材料多半在百元商店裡就能取得。

雖然少部分工具的費用較高，少部分工具較為特殊，

但因為使用頻率高，或許大家可以考慮購買。

接下來，請大家試著使用家裡既有的素材，

並參考本書介紹的方法加工改造，

期望能對您的創意作品有所幫助。

目 次 CONTENTS

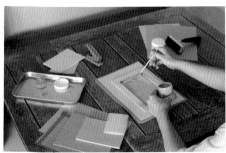

印刷・加工・裝訂一覽

以下為書中登場的所有印刷、加工處理和裝訂所使用的工具。您希望如何印刷、加工自己的作品呢？

鏤空加工 ▶▶ P.008

壓圖器　　　　　花邊剪刀

虛線加工 ▶▶ P.015

虛線刀

摺線加工 ▶▶ P.016

摺線板

藝術型染印加工 ▶▶ P.020

藝術型版

表面加工 ▶▶ P.022

護貝機　　　　　透明膠膜

燙金加工 ▶▶ P.028

金銀箔紙

特殊紙印刷 ▶▶ P.031

列印在薄紙張上

亮面加工 ▶▶ P.032

蝶古巴特

浮雕加工 ▶▶ P.034

浮雕壓圖器

蓋印加工 ▶▶ P.038

印章

燙凸加工 ▶▶ P.041

凸粉

活版印刷 ▶▶ P.042

使用鉛字的活版印刷

孔版印刷 ▶▶ P.049

油印　　　　　網版印刷

轉印加工 ▶▶ P.057

熨斗熱轉印

植絨加工 ▶▶ P.058

植絨紙

印刷 & 加工技巧

—— 將特殊印刷和加工處理委託專業印刷公司，
肯定會超出原有預算，假設能夠親手操刀，
相信一定能省下一筆費用。
雖然可能用到一些特殊工具，
但絕大多數情況都能有效降低成本。
針對某些使用頻率高的處理方式，
購買稍微高價位的工具，也算是一種長期投資。
而DIY最大的優點，
就是那種令人回味無窮的玩味創意，
唯有手工製作才能呈現出絕妙圖紋與優雅質感。
現在就讓我們一起動手為平淡無奇的印刷品，
增添一些全新的變化吧。

PRINTING & PROCESSING
TECHNIQUES

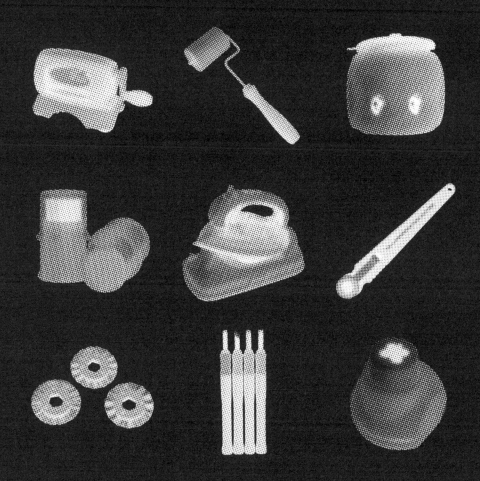

使用壓圖器

CRAFT PUNCH

試著在平淡無奇的紙張上「鏤空加工」。常用於紙工藝的「壓圖器」有各式各樣的圖案。多數DIY作品都會將裁切下來的圖形紙拿來運用，但其實活用裁切後的花形鏤空也是非常不錯的創意。接下來將為大家介紹如何在目標位置上漂亮打孔的技巧。

成　本 ☆ ★ ★	難易度 ☆ ★ ★	時　間 ☆ ★ ★

TOOLS & MATERIALS

工具・材料

✔製作原稿的紙張
✔鉛筆

✔壓圖器

✔描圖紙

PROCESS

步驟

決定鏤空的位置

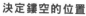

鏤空位置

此處對齊

以邊緣作為參考線

以紙張邊緣作為鏤空位置的對齊參考線。

不對齊紙張邊緣也沒關係，可以事先在紙上標註壓圖器位置。

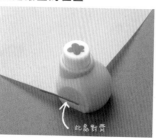

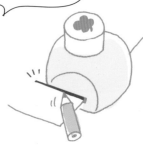

1 對齊壓圖器邊緣與描圖紙邊緣後用力壓下壓圖器打出花形鏤空。

使用壓圖器

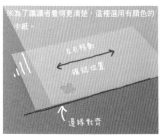

※為了讓讀者看得更清楚，這裡選用有顏色的卡紙。

左右移動
確認位置

邊緣對齊

2 | 將1置於原稿用紙張上，對齊兩張紙，確認鏤空位置。

由於壓圖器深度不深，若要圖形正向朝上，只能在紙張下方打孔。

圖形顛倒↷

◀ ←橫向→ ▶

↖ 圖形朝上

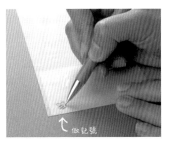

做記號

3 | 決定好位置後，用鉛筆做記號。

其他設計要避開圖形孔

若是手繪原稿，記得最後要擦掉步驟③中的鉛筆記號。

●mm　●mm

鏤空位置

擦掉記號後再送印

4 | 設計原稿時要避開圖形孔。使用電腦設計原稿時，要記得預留鏤空部位。

若最後需要裁修紙張，請記得先做好裁切標記(裁切標記請參照P129)。

在印刷品上打孔

為避免移位，可用紙膠帶暫時固定。

5 | 4的手稿送印後，在印刷成品上將1和2中決定好的打孔位置重疊在一起。

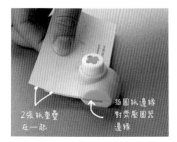

2張紙重疊在一起

描圖紙邊緣對齊壓圖器邊緣

6 | 將描圖紙邊緣對齊壓圖器邊緣。

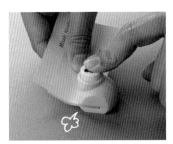

7 | 為避免紙張移位，請確實用手指抓緊2張紙，然後用力壓下壓圖器。

8 | 完成漂亮又工整的花形鏤空。成功的在目標位置上打孔。

Printing & processing

壓圖器的圖形非常多樣化,在百圓商店就
買得到小型壓圖器,可依個人喜好與需求
挑選。

鏤空後可在洞孔下
方襯貼其他顏色的
紙張。

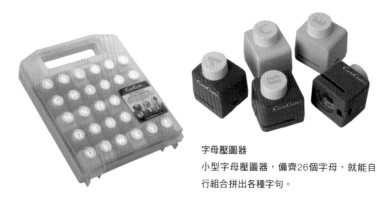

字母壓圖器
小型字母壓圖器,備齊26個字母,就能自
行組合拼出各種字句。

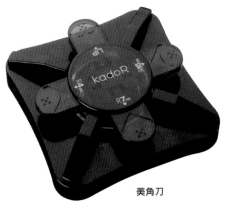

美角刀

能將四個邊角切割成圓弧狀。上圖為可切割
成4種不同邊角形狀的四合一美角刀。有半徑
4mm、7mm、10mm的圓弧形,以及唇形。

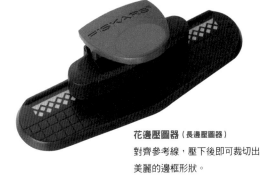

花邊壓圖器(長邊壓圖器)
對齊參考線,壓下後即可裁切出
美麗的邊框形狀。

邊角壓圖器

能裁切出如蕾絲裝飾的邊角壓圖
器。裁切邊可以當成固定角夾入卡
片。部分款式還能配合紙張大小調
整角度。

使用壓模機
DIE-CUT MACHINE

「DIE-CUT」即俗稱的「刀模」，搭配壓克力夾板與各種圖案的刀模一起使用，即可裁切出各種所需形狀。壓模機必須搭配刀模、專用夾板一起使用。刀模如同壓圖器有各式各樣的圖形可供選擇。另外，壓模機也有大小之分，小至卡片大至盒子或信封展開圖都能裁切。

成　本 ☆☆★　　難易度 ☆★★　　時　間 ☆★★

Printing & processing

TOOLS & MATERIALS

工具・材料

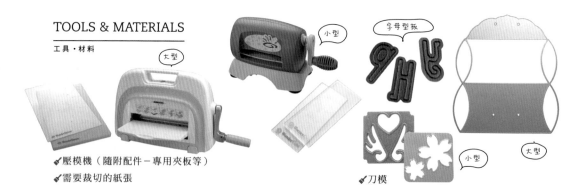

大型

小型

字母型板

小型

大型

- ✔壓模機（隨附配件－專用夾板等）
- ✔需要裁切的紙張
- ✔刀模

PROCESS

步驟

鏤空加工

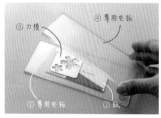

③刀模　④專用夾板
①專用夾板　②紙

1 將需要裁切的卡紙置於專用夾板上，紙上再蓋第二片專用夾板。刀模的刀刃那一面朝向卡紙。

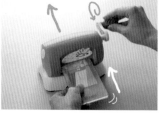

2 將1插入壓模機中，只要轉動把手就能將1往前方推送。

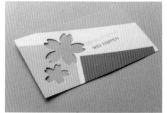

3 可使用裁切下來的圖案紙片，也可以活用鏤空設計。不同於處處受限的壓圖器，使用壓模機可以在任何喜歡的位置上打孔。

使用大型刀模自製包裝盒

※紙張與刀模擺放順序依機型而異。

Printing & processing

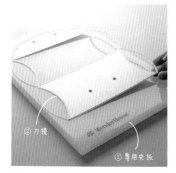

1 將刀刃朝上的刀模擺在專用夾板上。

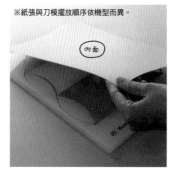

2 將需要裁切的紙張置於刀刃朝上的刀模上。

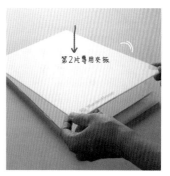

3 再取一片專用夾板置於2上面。

4 將依順序擺好的夾板、刀模、紙張插入壓模機中。只要輕輕轉動把手，裁切好的紙張與夾板會從另外一側推送出來。

5 從刀模上取下裁切好的紙張。部分刀模款式還能同時壓出摺線。

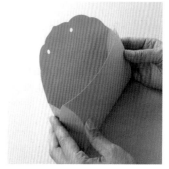

6 小心沿著摺線將包裝盒的每個部位摺起來，這樣就大功告成了。

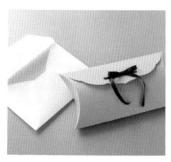

如果是裁切A4尺寸用紙的壓模機，還可以做出信封、小型包裝盒等成品。

事先將刀模描繪在紙上做成型版，可在紙型版上依個人喜好做出多樣版面設計。

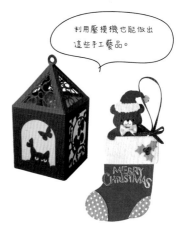

利用壓模機也能做出這些手工藝品。

使用花邊剪刀
CRAFT SCISSORS

花邊剪刀的刀刃呈鋸齒狀，一刀喀嚓剪下，紙張邊緣處瞬間出現美麗花紋。可用於各式賀卡的花邊裝飾。花邊剪刀的刀片種類多，規律鋸齒狀、不規律波浪狀等形形色色都有。處理布料的鋸齒狀布邊剪也可以用來修飾紙張邊緣。

成　本　☆★★　　　難易度　☆★★　　　時　間　☆★★

TOOLS & MATERIALS
工具・材料

✔花邊剪刀
✔需裁切的紙張

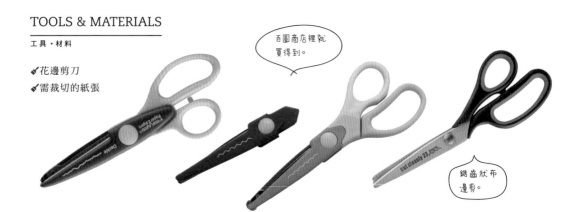

百圓商店裡就買得到。

鋸齒狀布邊剪。

刀刃形狀的種類

不規則波浪狀，如紙張的毛邊形狀。可呈現撕裂、燒焦、蟲蛀的感覺。

鋸齒山形紋。布邊剪也能剪出這種形狀。

半圓波浪形，如扇貝的形狀。想呈現柔美感覺時，可選用這種形狀的花邊剪。

虛線加工

使用虛線刀
PERFORATION

用手就能輕易工整撕下紙張的「虛線處理」，常用於票券、優惠券、紙製品撕除線等
設計。由於能製作出如一般文件中常見的虛線，故這樣的刀具稱為虛線刀。製作可撕
式虛線原本需要特殊印刷處理，但現在只要有一把「虛線刀」，就能DIY製作出縫線
般的虛線。

| 成　本 ★★★ | 難易度 ☆★★ | 時　間 ☆★★ |

TOOLS & MATERIALS

工具·材料

✔DIY紙張

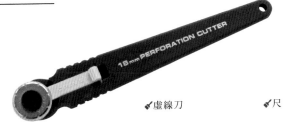

✔虛線刀　　　　　　✔尺

PROCESS

步驟

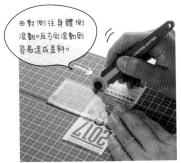

由對側往身體側
滾動。反方向滾動則
容易造成歪斜。

1 將尺固定在需要製作「虛線」的
地方，然後沿著尺輕輕轉動虛線
刀。

不要來回滾動虛線刀！來
回滾動可能會割斷紙張
或畫出兩條虛線。

NG!

2 虛線畫得工整，便能輕易撕開紙
張。非常適合用於自製票券。

製作摺線板
SCORING BOARD

「摺線（scoring）」加工常用於一般紙藝，如卡片、紙盒等。在厚紙板等紙張上事先壓出摺痕，之後便能輕易摺成自己想要的形狀。雖然市面上也買得到壓摺線的專用工具，但本書將教大家使用切割墊自製摺線板，以及如何壓出摺線。

成　本　☆ ★ ★　　　難易度　★ ★ ★　　　時　間　☆ ★ ★

TOOLS & MATERIALS
工具・材料

✔紙膠帶
✔封箱膠帶　　✔剪刀
✔需要壓摺線的紙張
✔粗芯的舊原子筆或塑膠刮刀

✔切割墊 × 2

PROCESS
步驟

製作摺線板

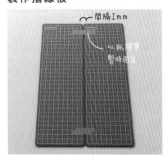

1 將2片切割墊對齊並排在一起，中間間隔1mm。上方先以紙膠帶暫時固定。

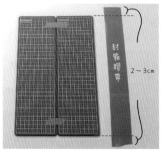

2 將封箱膠帶的黏膠面朝上，封箱膠帶的長度需比切割墊多2～3cm。

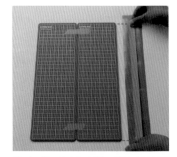

3 剪一段與切割墊同樣長度的紙膠帶，黏膠面朝下與封箱膠帶黏貼在一起。

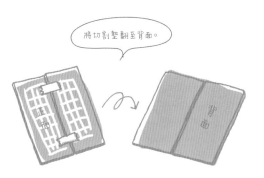

將切割墊翻至背面。

正面　背面

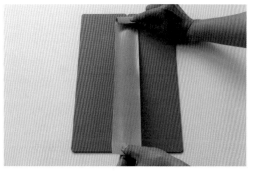

4 將步驟1中暫時固定的切割墊翻至背面，取3的封箱膠帶黏貼在兩塊切割墊的接縫處。

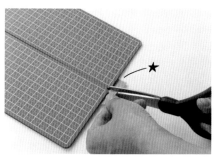

★

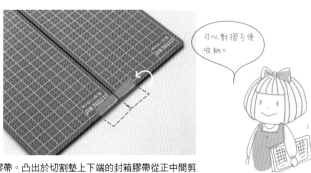

可以對摺方便收納。

5 再次將切割墊翻至正面，撕下暫時固定用的紙膠帶。凸出於切割墊上下端的封箱膠帶從正中間剪開，各自貼於正面就完成了。

壓摺線

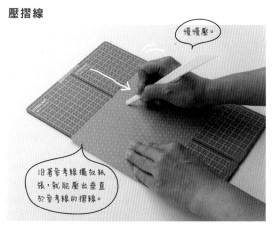

慢慢壓。

沿著參考線擺放紙張，就能壓出垂直於參考線的摺線。

1 對摺卡紙時，將紙張正面朝上擺放。需要壓摺線的部位置於兩塊切割墊中間的接縫處，取塑膠刮刀等沿著接縫處慢慢壓出摺線。用尺輔助可防止偏移。

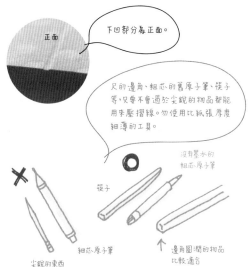

正面

下凹部分為正面。

尺的邊角、粗芯的舊原子筆、筷子等，只要不會過於尖銳的物品都能用來壓摺線。勿使用比紙張厚度細薄的工具。

沒有墨水的粗芯原子筆

筷子

細芯原子筆

尖銳的東西

邊角圓潤的物品比較適合

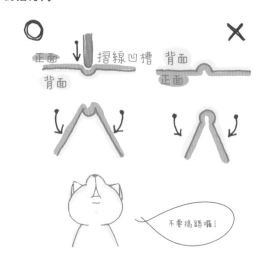

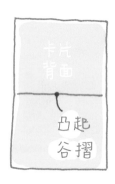

沿著摺線
對摺

正面

背面

2 | 完成。翻至背面，摺線處理過的部分向上凸起。

對摺方向

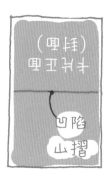

卡片
背面

(封面)
卡片正面

凸起
谷摺

凹陷
山摺

正面　↓　摺線凹槽　背面

背面　　　　　　正面

不要搞錯囉！

✕

大家容易誤以為凸起是山摺，凹陷是谷摺，但其實相反，凸起部分是谷摺。

凸起部分是谷摺的話，紙張外側張力會變小，對摺後比較不易反彈。大家務必特別留意，搞錯就無法做出完美成品。

ARRANGE

多變的使用方法！

利用切割墊上的參考線，均勻刻畫出壓痕，可以在紙張上做出浮雕效果的圖形。

▶條紋狀

▶鬆餅格子狀

▶框架狀

圓盤式裁紙機

DISC CUTTER

用於裁切紙張的裁紙機。カール事務器（CARL JIMUKI KABUSHIKI KAISHA）出產的圓盤式裁紙機，是以滾動式的圓盤刀片裁切紙張。有多種造型刀片可以替換，一台就能有各式各樣的變化，非常方便。

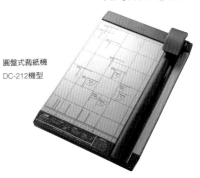

圓盤式裁紙機
DC-212機型

直線刀片

裁切直線（圓盤式裁紙機DC-212機型標準配件）。

毛邊刀片

裁切不規則波浪（圓盤式裁紙機DC-212機型標準配件）。

短波浪狀刀片

裁切規則波浪（圓盤式裁紙機DC-212機型標準配件）。

扇形刀片

裁切規則圓形（圓盤式裁紙機DC-212機型標準配件）。

鋸齒狀刀片

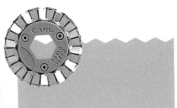

如鋸齒狀布邊剪，裁切出鋸齒山形紋的花邊（替換造型刀片）。

波浪狀刀片

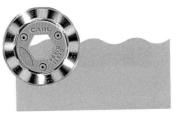

裁切出波形較短波浪更緩和的波浪形狀花邊（替換造型刀片）。

虛線刀片

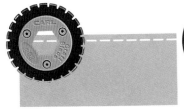

在裁切部位製造出虛線效果的造型刀片（替換造型刀片）。

摺線刀片

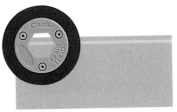

不切斷紙張，僅在紙上留下壓痕的刀片（替換造型刀片）。

※裁切樣本並非原本尺寸。

自製藝術型板，進行染印處理

STENCIL

藝術型染印是指將圖形描繪在製模紙上，將圖形挖空後置於DIY紙張上，並於鏤空處上色的染印技巧。依專用顏料、印台的不同，可染印在紙張、木材、布料、金屬等各種素材上。市面上也有染印專用的藝術型版，但本書將為大家介紹使用身邊既有的材料就能簡單製作的DIY紙模型版。

成　本　☆★★　　　難易度　☆★★　　　時　間　☆☆★

TOOLS & MATERIALS

工具・材料

要重複使用紙模，可選用較厚的描圖紙；若用過即丟，則使用一般影印紙。要染印在不易固定的布料等素材上，可改用自黏標籤貼紙作為製模紙。

✔較厚的描圖紙、自黏標籤貼紙、影印紙等。

繪畫顏料或噴漆都可以。

✔印台等
✔筆刀
✔需要染印的素材

PROCESS

步驟

挖空圖形

描圖紙
HAPPY!
FEEL SO GOOD!
自黏標籤貼紙

2 依使用目的選擇製模紙，將圖形複印在製模紙上。手繪圖也可以。

2 雕刻挖空圖形。這次使用的素材是布料，所以選用自黏標籤貼紙作為製模紙。

圖形線條全連在一起的話，線條內側部分會整個脫落。

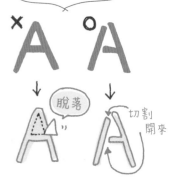

上色

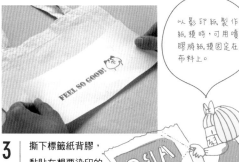

以影印紙製作紙模時，可用噴膠將紙模固定在布料上。

3 │ 撕下標籤紙背膠，黏貼在想要染印的部位。

水平拍打。

使用繪畫顏料上色時，可將畫筆尖端剪平或使用海綿，這樣可減少水分吸收。

4 │ 以水平拍打印台的方式上色。印台要拍打至圖形的最兩端，這樣成品才會完整、漂亮。

將畫筆尖端剪平

輕輕拍打

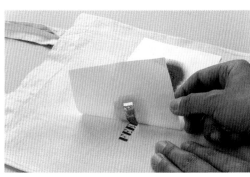

完成！

FEEL SO GOOD!

5 │ 撕下自黏標籤貼紙就完成了。
使用布料專用印台，再以熨斗高溫定色，這樣就算下水清洗也比較不會褪色。

使用描圖紙製作紙模

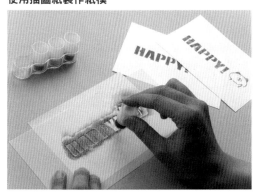

以描圖紙製作紙模，將原料擦乾淨後就能再次使用。擦拭時多加留意，勿將細部撕扯下來。

使用壓圖器鏤空

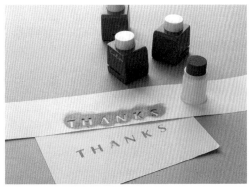

使用壓圖器鏤空圖形，不僅比使用筆刀挖空還省時，對初學者來說也比較簡單。

不可或缺的護貝處理

LAMINATED

日常生活中大家應該常接觸表面有一層透明包膜的會員卡、菜單或海報這一類的東西。透過加熱加壓方式讓膠膜與素材緊密貼合在一起的加工過程稱為護貝。只要將原稿夾在專用膠膜中，並放入護貝機進紙處，便能簡單完成護貝工作。這裡將為大家介紹使用護貝機與其他方式進行護貝加工處理。

成　本 ☆☆★	難易度 ☆★★	時　間 ☆★★

護貝機的基本使用方法

TOOLS & MATERIALS

工具・材料

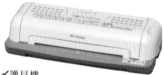

✔護貝機

✔護貝膠膜
✔需要護貝加工的原稿

在一般百圓商店就買得到護貝膠膜。

PROCESS

步驟

厚稿

護貝膠膜過大而原稿過小時，夾入一些不要的廢紙

加壓！

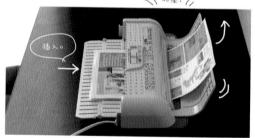

插入。

1 將原稿夾在護貝膠膜中。若原稿過小，會因為無法順利通過護貝機而導致故障，可以如圖所示在空白部位夾入不要的廢紙。

2 將護貝膠膜的密合端平整地放入護貝機進紙處，護貝好的原稿會從另外一端輸出。若護貝膠膜過大，可用剪刀修剪一下。

護貝機以外的護貝方法

TOOLS & MATERIALS

工具・材料

✔護貝膠膜
✔需要護貝的原稿

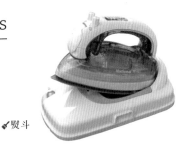

✔熨斗

✔烘焙紙

溫度過高易使膠膜變浪狀。

PROCESS

步驟

1 原稿夾於護貝膠膜中。調整好原稿位置，平均分配原稿四周的空白留邊。

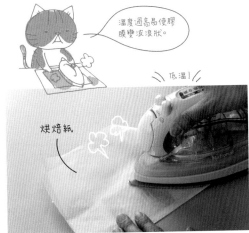

低溫！

烘焙紙

2 將烘焙紙鋪於1上方，在耐熱平台上以熨斗熨燙。先將溫度設定為低溫，視情況再慢慢調整。

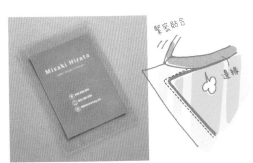

緊密貼合

邊緣

3 利用熨斗底板部分，確實熨燙原稿邊緣的護貝膠膜。確認完全密合後，護貝工作就完成了。

修剪

約5mm寬

4 原稿四周留邊約5mm寬，多餘部分剪掉。四個角可用邊角壓圖器修飾漂亮。

無邊護貝
NO EDGE LAMINATE

使用護貝膠膜進行無邊護貝加工處理。無邊護貝不同於普通護貝，雖然較不耐用，但因為膠膜不留空白邊邊，成品相對較為精緻美觀。

成　本　☆ ★ ★　　　難易度　☆ ★ ★　　　時　間　☆ ★ ★

<div style="writing-mode: vertical-rl">Printing & processing</div>

TOOLS & MATERIALS
工具・材料

✔熨斗　　✔護貝膠膜　　✔烘焙紙　　✔美工刀　　✔尺

加壓方式如同 P023。

PROCESS
步驟

這條線稱為「裁切標記」

1 │ 準備已做好裁切標記的原稿（裁切標記請參照P129）。

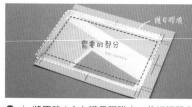

護貝膠膜

需要的部分

2 │ 將原稿1夾在護貝膠膜中。裁切標記凸出於膠膜外也沒關係。

只需單面護貝時，可於步驟2中夾一張不要的紙在原稿下方。

不要的紙。

原稿

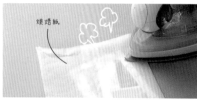

烘焙紙

3 │ 如同P023的步驟，於護貝膠膜上鋪一張烘焙紙，再以熨斗熨燙。背面也要確實熨燙。

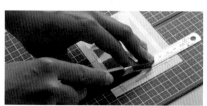

4 │ 連同膠膜一起沿著裁切標記切割。將邊角修圓，有助於防止膠膜剝離。

切割

表面加工

手工自黏護貝

HAND APPLICATION LAMINATE

市面上也販售不需要護貝機或熨斗就能護貝加工處理的護貝膠膜。不需要加熱固定，只要將附有黏膠的膠膜貼合在一起就好。與使用護貝機的護貝方法相比，自黏護貝膠膜雖然比較貴，但優點是不需要額外添購護貝機，方便又輕鬆。

成 本 ☆ ★ ★ 難易度 ☆ ★ ★ 時 間 ☆ ★ ★

TOOLS & MATERIALS

工具・材料

在百圓商店裡也買得到。

✦手工自黏護貝膠膜

貼合方式依膠膜品牌而異，基本上都是將原稿夾在透明膠片裡。有些種類的護貝膠膜上下膜各自分開，有些種類則是其中一端密合在一起。

PROCESS

步驟

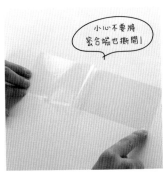

小心不要將密合端也撕開！

1 翻開護貝膠膜，小心勿將上下膜分開。

可以用紙膠帶暫時固定密合端。

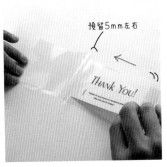

預留5mm左右

2 將原稿夾在翻開的上下膜之間。

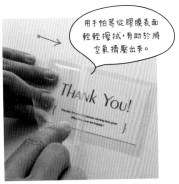

用手帕等從膠膜表面輕輕擦拭，有助於將空氣擠壓出來。

THANK YOU!

3 從上膜的密合端慢慢將空氣擠壓出來，邊擠壓邊黏貼。

冷裱膜護貝
FILM SHEET

一種使用冷裱膜進行表面加工的方式，常用於保護印刷品封面。若購買捲筒式冷裱膜，可依個人需求裁切成各種適當大小，非常方便。由於是手工黏貼，適合處理各種形狀的印刷品。請大家依不同用途選用適合的膠膜。

| 成 本 | ☆ ★ ★ | 難易度 | ☆ ★ ★ | 時 間 | ☆ ★ ★ |

TOOLS & MATERIALS

工具・材料

✔手帕等軟布
✔烘焙紙
✔剪刀
✔需要護貝的原稿

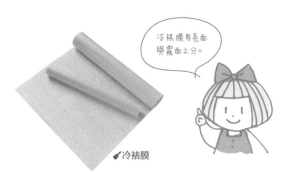

冷裱膜有亮面與霧面之分。

✔冷裱膜

PROCESS

步驟

將烘焙紙鋪在最底下，可防止冷裱膜黏貼在工作台上。

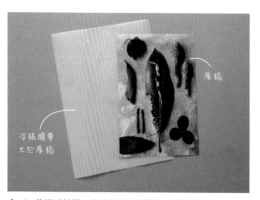

原稿

冷裱膜要大於原稿

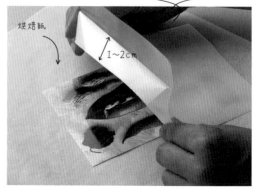

烘焙紙

1~2cm

1 裁切冷裱膜，尺寸必須比需要護貝的原稿大。

2 將原稿置於冷裱膜下方，從冷裱膜的其中一端撕下背膠，先撕約1~2cm就好。

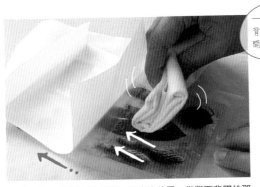

一開始勿將背膠全都撕開！

清除周圍的垃圾

撕開背膠時，為避免沾黏，請務必先清除四周圍的垃圾、灰塵或紙屑。

3 將原稿調整於冷裱膜的正中央位置，從撕下背膠的那一端開始，用手帕等軟布慢慢推平，邊推擠空氣邊將冷裱膜貼於原稿上。

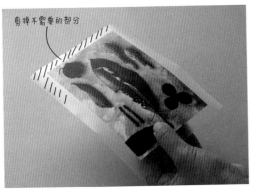

剪掉不需要的部分

4 貼好之後，將四周多餘的膠膜剪掉並修邊※，或者反摺黏貼至原稿背面。

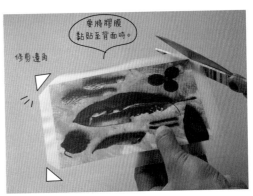

要將膠膜黏貼至背面時。

修剪邊角

5 若要反摺黏貼至背面，建議先將四個邊角剪掉，以避免膠膜重疊會增加厚度。

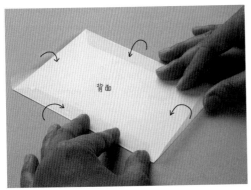

背面

6 將膠膜反摺黏貼至原稿背面。

也可用於護貝壓花或拼貼畫等。

7 完成。

※修邊：將四邊修整齊。

金銀箔紙的燙金加工

STAMPING LEAF

如同黏貼金箔般的加工方式稱為「燙金（熱壓印）」。這是一種使用專門機械將金或銀等金屬箔熱壓印在原稿上的加工方式，若使用「金銀箔紙」，任何人都能輕鬆處理燙金加工。金銀箔紙除金色、銀色外，還有金屬色、全息色、黑色、白色等可供選擇。

成　本　☆ ★ ★　　　　難易度　☆ ★ ★　　　　時　間　☆ ★ ★

TOOLS & MATERIALS

工具・材料

✔ 黑白複印的原稿

不可使用噴墨印表機列印原稿。
請準備雷射印表機或影印機列印原稿。

✔ 稍微有點硬度的工作平台

✔ 金銀箔紙

✔ 熨斗

PROCESS

步驟

工作平台要有點硬度，不可以軟綿綿。

若無法設定溫度，請從低溫開始熨燙。

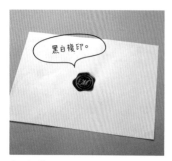

黑白複印。

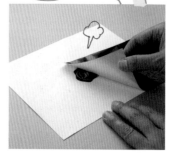

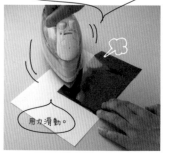

用力滑動。

1 備好以影印機影印的黑白原稿。這裡不適合使用凹凸不平的紙張。

2 將1置於耐熱平台上，然後將金銀箔紙以正面朝上的方式置於圖案上方。

3 熨斗調至適中溫度（150℃），在2上方來回用力滑動2〜3次。

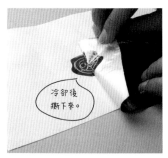

冷卻後
撕下來。

完成了。

使用雷射印表機專用的OHP膠片，還可以在透明膠片上進行燙金加工。

4 邊確認是否冷卻邊撕掉金銀箔紙，記得動作要輕柔緩慢。

5 有些地方沒確實燙印上金箔時，可再次鋪上金銀箔紙，重覆3的步驟。

使用黏性印台組和印章

使用金銀箔紙燙金加工的話，必須先準備影印機複印的原稿，但使用「黏性印台組」（Glue Pad）和印章的話，無需複印也能在印章圖案上燙金。這裡的Glue，指的是黏著劑的意思。

TOOLS & MATERIALS
工具・材料

✔熨斗　　✔稍微有點硬度的工作平台
✔想要燙金加工的原稿
✔金銀箔紙

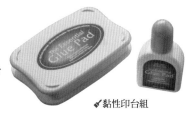

✔黏性印台組

✔印章

PROCESS
步驟

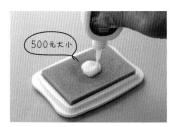

500元大小

1 準備黏性印台。將專用黏著劑擠在印台海綿上，約500日圓硬幣的大小。

2 用厚紙板將黏著劑均勻抹平，使其確實滲入印台海綿。

3 取印章在沾滿黏著劑的印台上用力按壓幾下，讓印章沾滿黏著劑。

Printing & processing

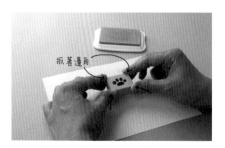

4 | 抓著印章的四個角，在原稿紙上蓋印。

抓著邊角

5 | 印章圖案的黏著劑印會留在原稿上。

黏著劑用量不能過多也不能過少。

糊掉了…

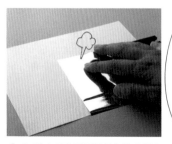

6 | 將金銀箔紙輕輕擺在黏著劑印上。

蓋印後若隔太久才燙金，由於黏著劑已滲透至紙張中，燙金效果可能不如預期。相反的，蓋印後立即鋪上金銀箔紙的話，會因為黏著劑擴散而使圖案變模糊。所以，燙金的時間點非常重要。

7 | 以適中溫度（150℃）的熨斗在金銀箔紙上來回確實熨燙2～3次。

輕輕滑動。

8 | 冷卻後，邊確認邊慢慢撕下金銀箔紙。

確實冷卻後再撕掉！

9 | 完成。

這是蕾絲杯墊模樣的印章。使用印章的加工法不同於黑白複印的原稿，可能不小心摩擦到圖案、蓋印不夠完整等等，所以每一個成品都有其獨特的風格。

特殊紙印刷

列印在薄紙張上
THIN PAPER PRINTING

以家用印表機在非常薄的紙張上列印，恐容易產生卡紙、故障等現象。若一定要印刷在薄紙上的話，請參考底下為大家介紹的妙招。但這樣的方式無法保證百分之百不會造成故障，因此建議大家還是要自行斟酌。

成　本 ☆ ★ ★　　　難易度 ☆ ☆ ★　　　時　間 ☆ ★ ★

TOOLS & MATERIALS
工具・材料

✔影印用紙
✔宣紙類等薄紙張
✔紙膠帶
✔印表機

PROCESS
步驟

1 將薄紙裁切得比影印用紙小一些。

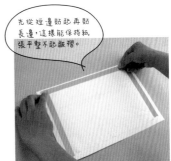

先從短邊貼起再貼長邊，這樣能保持紙張平整不起皺褶。

2 以紙膠帶將薄紙黏貼在影印用紙上，黏貼時注意保持薄紙的平整。

3 將2置於印表機的紙匣裡印出圖案。

4 沿著紙膠帶內側剪，移除影印用紙就完成了。

宣紙等紙張上的纖維容易卡在進紙滾輪上，建議列印過後要清潔一下滾輪。

清潔滾輪。

蝶古巴特
DECOUPAGE

蝶古巴特是起源於義大利的裝飾藝術，將剪裁好的美麗圖形拼貼於作品上，最後再上亮光膠就完成了。現在市面上也買得到蝶古巴特專用膠。無論布料、木頭、玻璃或陶器，任何素材都能貼上自己喜歡的圖案。使用的拼貼紙越薄，越能與素材融合成一體。

成 本 ☆ ★ ★　　　難易度 ☆ ☆ ★　　　時 間 ☆ ☆ ★

TOOLS & MATERIALS
工具・材料

✔不要的報紙等
✔毛刷或筆
✔想要黏貼蝶古巴特的作品
✔印表機

百圓商店裡也買得到蝶古巴特專用膠。

✔蝶古巴特專用膠

✔餐巾紙等薄紙張

PROCESS
步驟

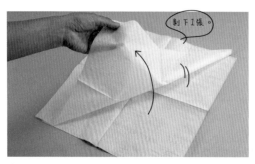

剝下1張。

1 這次要將圖案列印在餐巾紙上。請將2～3張重疊在一起的餐巾紙剝下1張使用。

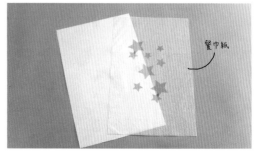

餐巾紙

2 同P031的方法，將圖案列印在餐巾紙上。

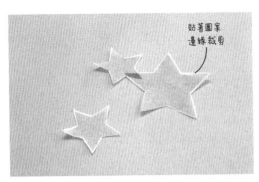

3 沿圖形邊緣將圖案剪下來。裁剪時盡量貼著圖案邊緣剪，最後的成品會更加完美。

4 在想要進行蝶古巴特工法的位置上薄薄塗抹上一層蝶古巴特專用膠。若擔心表面會斑駁不均，建議整個表面都薄薄塗抹一層。

5 將3置於4上面。由於無法重貼，黏貼時注意不要起皺褶。另外，餐巾紙易破，小心不要過度摩擦。

6 等5乾了以後，在圖案上方再抹一層蝶古巴特專用膠。或者依商品而異，塗抹專用亮光膠。

7 乾燥後就大功告成了。

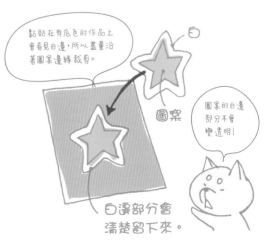

蝶古巴特

以膠板和厚紙板製作浮雕花紋
EMBOSSING WITH RUBBER PLATE OR CARDBOARD

浮雕是一種使圖案或文字脫離原來印刷品平面的加工方式，圖文向上凸出為凸雕，向下凹陷為凹雕。只要使用膠板、厚紙板或市售的模板尺，就能簡單完成浮雕加工。

成　本　☆★★　　　難易度　☆★★　　　時　間　☆☆★

厚紙板的浮雕加工

TOOLS & MATERIALS
工具・材料

✔原子筆筆尾部分等
✔需要浮雕加工的紙張
✔鉛筆

✔0.5〜1mm厚的厚紙板　　✔雕刻筆刀

> 建議使用適合精細作業的雕刻筆刀。

PROCESS
步驟

> 使用筆尾邊角讓圖案的邊緣清楚浮現。

> 使用市售模板尺時也是同樣操作法。

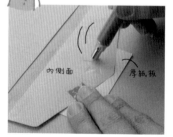

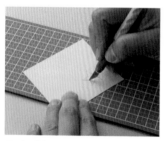

1 將想要浮雕加工的圖案畫在厚紙板上，再用雕刻筆刀將圖案割下來。文字的話，記得反著刻。

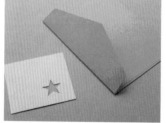

2 準備要浮雕加工的紙張。這次準備信封，要在封蓋上進行浮雕加工。

3 將信封的封蓋內側面朝上，並將厚紙板墊於底下，調整好浮雕加工的位置。取原子筆筆尾在圖案上面摩擦使其浮現。

內側面　厚紙板

膠板的浮雕加工

TOOLS & MATERIALS

工具・材料

- 原子筆筆尾部分
- 需要浮雕加工的紙張
- 鉛筆

- 版畫用膠板

- 雕刻刀

PROCESS

步驟

1 用鉛筆將圖案畫在描圖紙上。

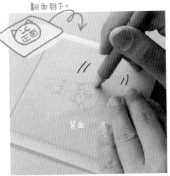

翻面朝下。

2 描圖紙反過來蓋在膠板上，以筆尾摩擦使圖案反向轉印在膠板上。

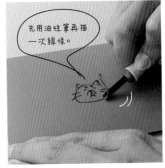

先用油性筆再描一次線條。

3 用雕刻刀雕刻轉印至膠板上的圖案。

4 準備信封，在封蓋上進行浮雕加工。

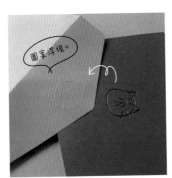

圖案浮現。

5 如同左頁的步驟，從封蓋內側面摩擦使圖案浮現。

像尋找隱藏線條般邊找邊摩擦。

在哪？ 在哪？

像刮刮樂卡那樣…

以膠板和厚紙板製作浮雕花紋

活 用 浮 雕 壓 圖 器

EMBOSSER

若覺得自製浮雕花紋太麻煩，向您推薦市售的浮雕壓圖器。從百圓商店裡也買得到的
便宜壓圖器到訂製自己喜歡的客製壓圖器都有。

| 成 本 | ☆☆★ | 難易度 | ☆★★ | 時 間 | ☆★★ |

TOOLS & MATERIALS

工具・材料

✔需要浮雕加工的紙張

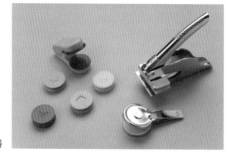

機體與型版分開的機型，可以隨個人喜好替換不同圖形的型版。

✔浮雕壓圖器

PROCESS

步驟

附邊框的圖案比較不容易起皺褶，成果會更完美。

邊框

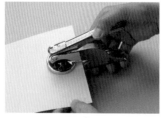

1 將裝好替換型版的浮雕壓圖器置於需要浮雕加工的地方，確實握緊把柄。

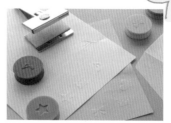

2 如使用釘書機般，特別要注意進紙深度。由於深度有一定限制，客製替換型版時需多加留意是否適用。

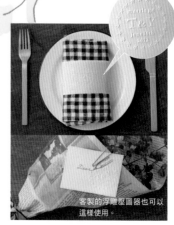

客製的浮雕壓圖器也可以這樣使用。

客製
浮雕壓圖器
的店家

客製化的優點在於能夠依個人喜好製作文字或圖形型版,讓作品更具獨創性。有姓名在內的型版可以浮雕加工在名片上,而有店家或品牌名在內的型版則可以浮雕加工在商家標牌或小卡上。客製浮雕壓圖器可分為從眾多設計圖案文字中自行組合的半客製,以及完全原創的完全客製。

株式会社ハイタイド

〒810-0012
福岡県福岡市中央区白金1-8-28
URL:http://hightide.co.jp/embosser
TEL:092-791-5369

公司介紹

總公司位於九州的福岡,東京、大阪皆設有分公司。專營文具、擺飾雜貨的企劃、批發與零售。2017年2月直營店「HIGHTIDE STORE」正式開幕。HIGHTIDE原本以製作行事曆起家,基於文具和行事曆也是時尚一部分的想法,致力於提出各種讓生活更愉快且多采多姿的方案。

客製方法

客製浮雕壓圖器分為兩種,一為方便攜帶至任何地方使用的手持型;一為放在平台上使用的桌上型浮雕壓圖器。客製時間大約1個月。

訂製步驟為先在網路商店下訂,浮雕壓圖器負責窗口會提供一組客製編碼。接下來,客戶端從官網下載訂購專用表,並以email、傳真、郵寄等方式確認訂單。除了可以從公司提供的字型、邊框中自行搭配組合外,也可以製作完全原創的型版。

價格為15,000日圓(未稅)起。

手持型浮雕壓圖器

桌上型浮雕壓圖器

銀座・伊東屋

〒104-0061
東京都中央区銀座2-7-15
TEL:03-3561-8311
営業時間:週一~六10:00~20:00
　　　　　週日・例假日10:00~19:00

公司介紹

銀座・伊東屋是一家創業於1904年的文具專門店。以「領先的新價值觀」為座右銘,結合113年的傳統與創新,為大家帶來嶄新的資訊與商品。目前以分店、進駐、合營、線上商店的方式經營,店裡陳列的原創商品也十分受到好評。

客製方法

2017年僅接受書面版面編排、文字數都固定的「型版訂製」。

外框方面可以選擇圓形或方形(價格相同),而機型方面則可以挑選製作成攜帶方便的手持型或置於平台上使用的桌上型浮雕壓圖器。

加邊框、扁平式、上壓式、下壓式、左壓式、右壓式等皆可依個人喜好自行選擇,客製時記得依自己的需求下訂。

位於G.Itoya二樓的印刷專賣區接受顧客現場下訂。

價格為15,000日圓(未稅)起。

活用印章
RUBBER STAMP

印章的種類五花八門，有可愛圖形的印章、事務印章、文字組合印章等等。另外，在印章專門店裡也可以訂製專屬於自己的原創印章。而印章帶有的純樸感可以讓作品更有不同凡響的味道。

| 成　本 ☆★★ | 難易度 ☆★★ | 時　間 ☆★★ |

英文字母章

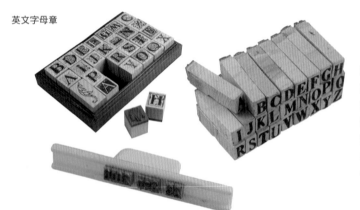

透過整套英文字母印章，能夠自行組合喜歡的字句，對喜歡DIY的人來說，這套工具的使用頻率相當高。另外也有以鑷子將一個個小字母章排列在印面盤後使用的類型。除英文字母外，還有提供以日文平假名、片假名搭配組合的「姓名印章」組。

日期章

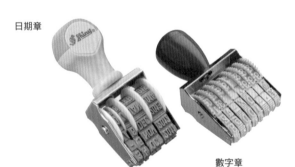

數字章

辦公事務用的日期章或數字章，可用於在各式票券、作品上製作序號，或者製作類似郵戳的圖案。

原創印章

只要將原創印章圖案蓋印在素色材料上，立即變身成獨一無二的原創商品。

各式各樣的印台

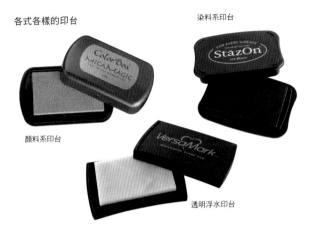

染料系印台

布用印台

顏料系印台

紙用印台

透明浮水印台

用於蓋印的印台也有各式各樣的類型。有適合用於金屬或玻璃的油性印台，也有用於布料的布用印台、無色印台等等，大家可依個人需求自行選購。

書口上蓋印

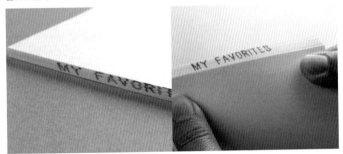

嘗試在書口上蓋印。若書芯厚度不夠，可如右圖所示，像數鈔票般稍微散開後再蓋印，只是圖形或文字可能會受到壓縮。

浮水印

使用浮水印台蓋出半透明圖案。蓋印處的紙張顏色會變深。

手工標籤

使用布用印台在麻布帶上蓋印。活用原創印章製作專屬於個人或店家的標籤帶。

紙張以外的素材

需要在可能會被水沾濕的素材上蓋印時，應選用油性印台而非水性印台。

票券序號

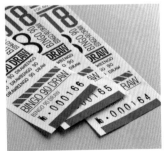

使用數字章蓋印，可在每一張票券上烙印不同號碼。

EZ スタンプ匠

EZ STAMP "TAKUMI"

利用樹脂版自製真正印章的工具組。初次購買勢必得花一筆小錢,但適合喜歡且需要製作大量原創印章的人。

成 本 ★★☆ 　難易度 ★★★　　時 間 ★★☆

PROCESS

1 將設計圖印在專用膠紙上。圖案部分要反白處理。

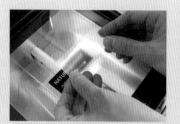

2 打開感光機蓋子,將 1 置於玻璃面上,接著擺上樹脂版,闔蓋使其感光。

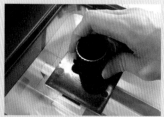

3 感光結束後開啟蓋子,取專用工具緊壓在樹脂版上。

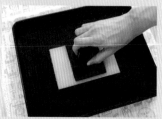

4 將 3 放入事先裝好水的托盤裡,製作印章膠片。

5 以吹風機將步驟 4 中的印章膠片吹乾。

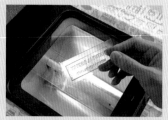

6 再次置於感光機的玻璃面上,再次感光以固定圖形。

7 完成印面。

8 割掉四周圍的白邊,黏貼於專用印章握柄座上。

可以使用本片寫取代專用握柄座。

Printing & processing

活用凸粉的燙凸加工
EMBOSSING POWDER

凸粉能使印章蓋印的圖案部分呈現立體感並充滿光澤，這樣的加工方式稱為「燙凸加工」。向上凸起又閃閃發亮的質感令人愛不釋手。凸粉需要搭配熱風槍一起使用，若手邊沒有熱風槍，以烤箱或電烤爐取代也可以。

成 本 ☆ ★ ★ 難易度 ☆ ★ ★ 時 間 ☆ ★ ★

TOOLS & MATERIALS
工具・材料

✔印章
✔印台
✔需要蓋印的紙張等

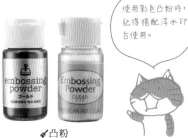

使用彩色凸粉時，記得搭配浮水印台使用。

✔凸粉

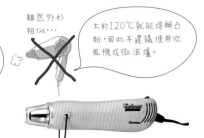

雖然外形相似・・・

大約120℃就能熔解凸粉，因此不建議使用吹風機或微波爐。

✔熱風槍或烤箱等

PROCESS
步驟

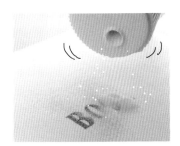

1 在紙張上蓋印，趁墨水未乾前在整個圖案上輕撒凸粉。

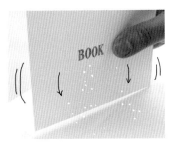

2 拿起紙張輕輕甩一下，抖掉多餘的凸粉。

熱風

凸起～

3 以熱風槍或烤箱加熱至凸粉熔解為止，出現燙凸效果就完成了。

使用鉛字的活版印刷

LETTERPRESS WITH MOVABLE TYPE

所謂「活版印刷」是一種使用名為「鉛字」的金屬製文字印章的印刷技術。印刷時由於用力按壓的緣故，紙上會留下淡淡的字體或圖案凹痕。近年來市面上幾乎看不到使用鉛字印刷的印刷刊物，但需要的話，仍舊可以在販售鉛字的商店或拍賣網站上購買。現在就讓我們一起嘗試使用鉛字的簡單活版印刷。

成　本　☆☆★　　　難易度　☆★★　　　時　間　☆★★

TOOLS & MATERIALS

工具・材料

✔鉛字

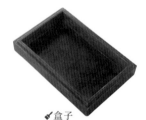

✔盒子

✔紙膠帶
✔長尾夾
✔印台
✔需要印刷的紙張
（像緩衝紙般帶點厚度的紙張）

PROCESS

步驟

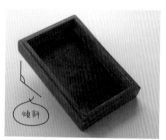

1 將盒子架高，呈現微傾的角度。為避免晃動，務必架在穩固的地方。

2 從盒子角落開始排列，每個鉛字間緊密貼齊，不留任何空隙。

3 調整並整理好每個鉛字，高度要整齊一致，然後用紙膠帶貼起來。

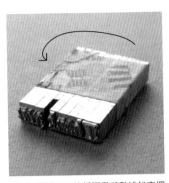

4 | 繼續用 **3** 的紙膠帶將整排鉛字捆起來並固定好。

以長尾夾取代專用框架。

5 | 取長尾夾將 **4** 確實夾緊。

6 | 將印台置於 **5** 上,讓每個鉛字確實沾上墨水。

拆掉

7 | 為避免蓋印時受到干擾,建議拆掉長尾夾上的兩個把手。

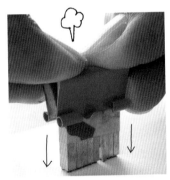

8 | 蓋印在如緩衝紙等具有厚度的紙張上。從上方用力向下壓。

Thank you

9 | 完成。字跡稍微凹陷是鉛字印刷的特色。

若是壓印後也不會留下凹痕的紙張,建議印刷前先將紙張表面沾濕,紙張變柔軟,壓印時較能留下凹痕。

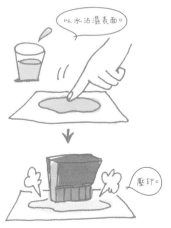

以水沾濕表面。

用水沾濕表面

壓印。

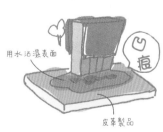

無墨水也能在皮革製品上蓋印。

用水沾濕表面

皮革製品

使用樹脂版與壓模機的活版印刷

LETTERPRESS WITH DIE CUTTING MACHINE

本來壓模機是用來鏤空圖案（P012），但其實也能應用在活版印刷。使用壓模機的活版印刷一定要搭配樹脂版（樹脂版的DIY方法請參照P048）。這次使用的是小型壓模機並搭配向製版公司「（株）真映社」訂購的樹脂版（樹脂版訂購方式請參照P047）。

成　本 ☆☆★	難易度 ☆☆★	時　間 ☆☆★

TOOLS & MATERIALS

工具・材料

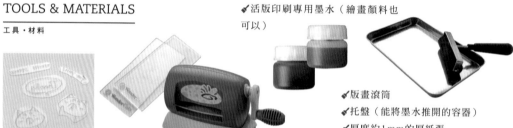

✔活版印刷專用墨水（繪畫顏料也可以）

✔硬質樹脂版

✔小型壓模機（附屬專用夾板）

✔版畫滾筒
✔托盤（能將墨水推開的容器）
✔厚度約1mm的厚紙張
✔噴膠等
✔需要印刷的紙張

PROCESS

步驟

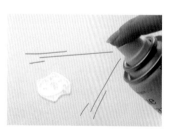

1 在樹脂版背側上噴膠。選擇其他黏著劑也可以，但必須是黏貼後容易撕掉的種類。

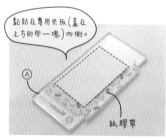

黏貼在專用夾板(蓋在上方的即一塊)內側。

Ⓐ

紙膠帶

2 在專用Ⓐ板上黏貼約印刷紙張大小的紙膠帶框架。紙膠帶只是參考基準，如果已經很熟練，不事先貼紙膠帶也可以。

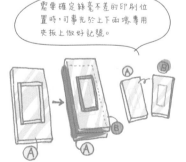

需要確定絲毫不差的印刷位置時，可事先於上下兩塊專用夾板上做好記號。

Ⓐ　Ⓑ

Ⓐ　Ⓐ　Ⓑ

先在夾板Ａ貼好記號，接著蓋上夾板Ｂ，依夾板Ａ的記號在夾板Ｂ上貼上記號。

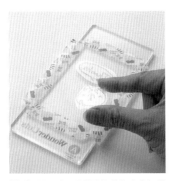

厚紙板軌道

厚紙板軌道的功用是避免滾筒上色時墨水沾在印面外的地方。厚紙板高度需比樹脂版印面稍微低一些。

將厚紙板裁成條狀,表面裹上透明膠帶,這樣擦乾墨水後能重覆再使用。

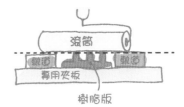

3 將已噴膠的樹脂版依個人喜好黏貼在 **2** 的框架中。

4 撕掉 **3** 上面的紙膠帶。在樹脂版兩側架上條狀厚紙板軌道,並以紙膠帶固定。

在托盤裡將墨水均勻推開,差不多能方便讓滾筒滾墨的程度就可以了。

5 將墨水倒在托盤上,用小鏟子類的工具將墨水推開。墨水量約毛豆大小。

6 以滾筒將 **5** 的墨水前後左右推開,讓滾筒確實吸勻墨水。

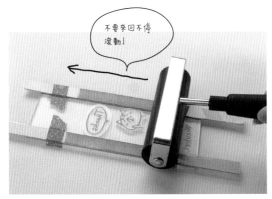

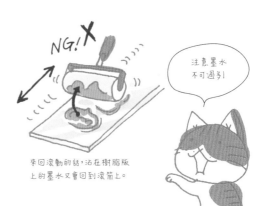
注意墨水不可過多!

7 由自己這一側往對側輕輕滾動,使墨水能夠均勻抹在樹脂版上。覺得顏色不夠均勻時,再次於托盤上滾墨,同樣輕輕在樹脂版上滾動。

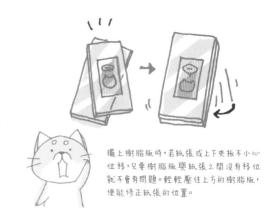

樹脂版和專用夾板都是透明的,可以從上方確認紙張位置。

擺上樹脂版時,若紙張或上下夾板不小心位移,只要樹脂版與紙張之間沒有移位就不會有問題。輕輕壓住上方的樹脂版,便能修正紙張的位置。

8 取下7的厚紙板軌道,將需要印刷的紙張置於另外一塊專用夾板上,接著擺上取下厚紙板軌道的7。

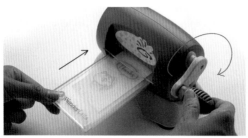

9 將堆疊在一起的8插入壓模機中,輕輕轉動把手,夾板就會從另外一側跑出來。

10 完成。沾有墨水的圖案稍微向下凹,完成漂亮的活版印刷。

要確實做出凹痕,需要選擇有點厚度的柔軟紙張。

使用印台的印刷

使用方法大致與鉛字的活版印刷相同,由於不使用滾筒滾墨,所以不需要厚紙板軌道。為避免印台墨水沾附在圖案外的其他部位,沾墨時印台要平行於印面。若不小心沾到其他部位,可用面紙或棉花棒輕輕擦拭。

不使用印台的印刷

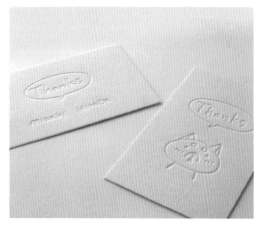

不使用印台沾墨,成果就如上圖所示。
浮雕加工是「凸加工」,但這裡是打凹的加工方式,所以稱為「凹加工」。

Printing & processing

印刷後的清潔工作

若將沾有活版印刷用油性墨水的樹脂版放置不管，下次使用時可能會有諸多不便。這裡將請「（株）真映社」的角田先生為大家介紹使用後的清潔與整理方法。

印刷後清洗樹脂版

① 在報紙等材質較柔軟的紙張上不停刷印，直到印不出顏色為止。

② 在樹脂版上塗抹嬰兒油等油類製品，再以牙刷輕輕刷。讓文字縫隙中的墨水浮上來，並在廚房紙巾上按壓以清除髒汙。若覺得不夠乾淨，請多重覆幾次。另外，清理時記得使用乾淨的牙刷。

【注意】
請挑選尖毛，中軟或偏軟刷毛的牙刷。

③ 在樹脂版上鋪一張面紙，再以乾牙刷輕輕摩擦，移除殘油後就算完成清潔工作。

④ 為了方便下次使用，請用面紙等將牙刷上的髒汙擦乾淨，並以中性清潔劑清洗後晾乾。

【注意】
不可使用中性清潔劑、乙醇類等酒精或卸妝水清洗樹脂版。

廚房管巾紙

滾筒和托盤也能以油類製品清潔。

建議使用對工具較溫和的嬰兒油或橄欖油！

據說有些樹脂版是利用水腐蝕的效果來製版，所以樹脂版不耐水洗！

樹脂版的訂購方法

這裡將為大家介紹書中所使用、由「（株）真映社製」出品的樹脂版訂購方法。除了樹脂版，也可以依用途訂製各種類型的型板。

株式会社真映社

〒101-0054
東京都千代田区神田錦町1-13-1
TEL：03-3291-3025
FAX：03-3291-5026
MAIL：shin.ei.sha.a.k@gmail.com
URL：http://www.shin-ei-sha.jp/

公司介紹

真映社是一家製版公司，位於號稱印刷街的東京都神田錦町。不僅提供各種使用壓模機等桌上型加工機器的印刷服務，官網上也販售各種相關商品。若家裡沒有桌上型加工機器，可以向公司短期租借，1小時1,000日圓。

訂購方式

訂購費用為「設計圖面積」×「型版單價（依型版種類而異）」，宅配到府的費用另計。

以樹脂版來說，單價12日圓起，最小面積100cm²起，短邊5cm起。圖案四邊需預留5mm的空白，提供電子檔或手繪稿都可以。原稿以黑色墨水列印（黑色為凸起部分），無須左右反轉。請先以email或郵寄方式傳送原稿，確認估價無誤後再正式下訂。

這次書中使用的樹脂版是100cm²尺寸，材質為硬質樹脂版CH，總價為1,296日圓（含稅）。1片樹脂版中有各種圖形和文字，大家可裁切後自行組合搭配。

Hello

か

裁剪

自製樹脂版　樹脂版製作工具組！

STAMP TO COOL & LETTER PRE

從網路商店「すたんぷつくーる！ストア」即可購買無須使用特殊機器就能自行製作樹脂版的工具組。

成本 ★★★　　難易度 ★★★　　時間 ★★★

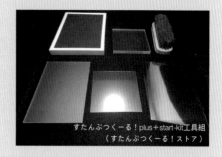

すたんぷつくーる！plus＋start-kit工具組
（すたんぷつくーる！ストア）

PROCESS

1 將設計圖列印在2片透明膠片上。印面部分反白。

2 將2片透明膠片整齊的堆疊在一起，使用易撕開的噴膠將2片黏合在一起。

3 裁切適當大小的樹脂版，以噴膠黏貼在2的透明膠片上。

4 將3放入感光架裡，置於太陽底下或UV燈下使樹脂版硬化。

5 圖形浮現在樹脂版上。接著置於水中，硬化部分會逐漸浮現。

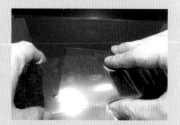

6 用刷子輕刷整塊樹脂版，清除不需要的部分。

7 再次置於太陽或UV燈下，確實硬化乾燥後就完成了。

在手提袋上刷印自己設計的白色圖案。「すたんぷつくーる！ストア」提供各種形式的樹脂版，其中也包含用於活版印刷的硬質樹脂版「れたぷれ！」等產品。
URL：http://stamptocool.thebase.in/

Printing & processing

油印

MIMEOGRAPH PRINTING

以鐵筆在原稿紙上刻畫製作型版的「謄寫版印刷」也稱為油印，這是一種古老的印刷技術，近幾年來雖然不常見，但DIY世界裡依然看得到油印蹤跡。大家可自行購買油印工具組，利用原子筆和專用型紙享受滾墨與油墨慢慢滲透的樂趣。

成　本 ☆☆★　　　　難易度 ☆☆★　　　　時　間 ☆☆★

TOOLS & MATERIALS

工具・材料

✔需要印刷的紙張或布
✔印刷台（視情況所需）
✔原子筆
✔試刷紙
✔滾墨用托盤

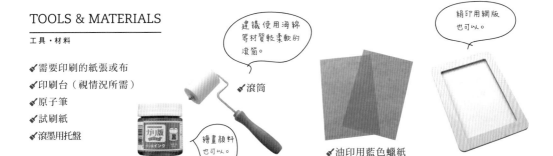

建議使用海綿等材質較柔軟的滾筒。

✔滾筒

繪畫顏料也可以。

✔油印專用油墨

✔油印用藍色蠟紙（隨附轉印紙）

絹印用網版也可以。

✔網版

PROCESS

步驟

撕開…

務必記得撕掉轉印紙的保護膜！

藉燈光確認是否描摹完整！

製版

圖稿
轉印紙
藍色蠟紙

1 準備油印用藍色蠟紙、轉印紙、圖稿。

2 撕下轉印紙的保護膜，將藍色蠟紙貼於黏面上，接著放在圖稿上方用原子筆描摹。

印刷

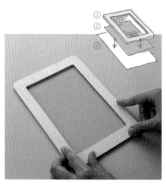

務必先試刷一次。

試刷紙

3 先擺一張試刷紙，將2描摹好圖形的藍色蠟紙置於試刷紙上方。

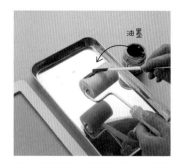

4 取網版置於3上面。再三確認紙張端正無歪斜。

油墨

5 備好油墨、滾筒和托盤。取油墨抹於滾筒上。

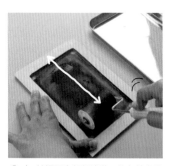

6 於網面上輕輕滾動，均勻抹上油墨。

稍微用點力滾動滾筒，圖案會更加完整漂亮。

適時補充油墨。但務必留意剛補充油墨時滲透力較強。

壓

按壓力道太小，顏色會過淡不飽和。

7 試刷成功後，擺上正式用紙，重覆6的步驟。

一次性原稿，無法再利用。

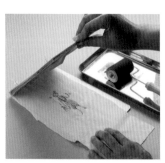

8 除紙張外，也能印刷在布料上。若有印刷台，可以更輕鬆地固定位置並反覆印刷，進行多色套版印刷時也比較方便。

9 印刷後成品。油印最大的特色即每一張成品的風格會依油墨的沾附方式而有所差異。

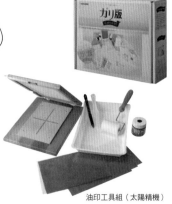

油印工具組（太陽精機）

可依個人需求分項購買，也可以直接購買整套工具組。

Printing & processing

絹版印刷
SILK SCREEN PRINTING

絹版印刷是一種使用絹網，讓油墨通過絹網洞孔滲至印刷品上的印刷技術。由於墨層較厚，不會一直滲透至印刷品底部，因此也能夠印製在紙張外的素材上。將圖文外的網目封住的製版方法有很多，這裡僅先為大家介紹「剪貼法」、「遮擋法」和「感光法」三種。

■關於網布

絹版印刷中所使用的網版，是先在網框中繃上一片絹網，然後再將圖文外的網目封住。網目粗細與網線數有關，通常會以數字表示。網線數指的是每英寸寬度內的透明線數，數字越小，網目越粗；數字越大，網目越細密。

■關於油墨

市面上有絹版印刷專用油墨，但絹網的網目越細，就不能使用粒子過大的油墨，因此挑選油墨時必須將網線數列入考慮。

可以使用繪畫顏料取代專用油墨，但為了避免顏料阻塞網孔，速乾型顏料必須添加絹網輔助劑，延緩顏料變乾的速度。若是水彩顏料，只需要添加澱粉膠黏劑調和即可使用。

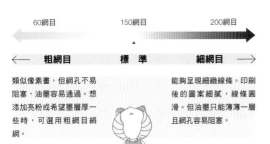

60網目	150網目	200網目
← 粗網目	標 準	細網目 →

類似像素畫，但網孔不易阻塞，油墨容易通過。想添加亮粉或希望墨層厚一些時，可選用粗網目絹網。

能夠呈現細緻線條。印刷後的圖案細膩，線條圓滑。但油墨只能薄薄一層且網孔容易阻塞。

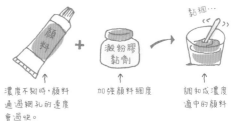

濃度不夠時，顏料通過網孔的速度會過快。　　加強顏料稠度　　調和成濃度適中的顏料

絹版的製作方法

剪貼法

沿著原稿裁切絹印專用紙，然後黏貼於網版背側。適合圖形簡單的設計。不同於製作藝術型版（P020），這裡使用的是裁切下來的圖案，只要將圖案黏貼在絹網上就完成製版工作了。

遮擋法

使用特殊繪圖染料直接在絹網上畫稿的製版方法。畫好後抹上乳劑，再以清潔油洗掉圖案上的顏料。可直接將手繪圖案印刷出來。

感光法

這種方法必須使用照射紫外線使其硬化的感光膠。將圖案在透明膠片上列印成黑稿（若會透光，請再以黑色油性筆加黑），接著將黑稿貼於塗好感光膠的絹網上，置於紫外線燈下使其曝光變硬，最後以清水沖掉感光膠。

剪貼法	成 本 ☆★★	難易度 ☆★★	時 間 ☆☆★

只取剪下來的部分黏貼於網布上進行印刷，因此就算網布的網目太大，圖案也不會受到影響。只要替換黏貼在網布上的圖案，整個網版可重覆再利用。可用於多色套版印刷。

TOOLS & MATERIALS
工具・材料

- ✔裁切用型紙　　✔鉛筆　　　✔刮刀板
- ✔美工刀
- ✔紙膠帶
- ✔需要印刷的紙或布
- ✔網版　　　　　✔絹印專用油墨

工具組包含網版、刮刀和3張裁切用型紙。

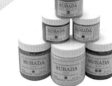

裁切式絹印工具組（新日本造形）

PROCESS
步驟

以這個尺寸的網版來說，圖案若太大越不容易印刷。

裁切用型紙
圖稿

1 將裁切用型紙置於圖稿上，用鉛筆描摹。

2 沿著鉛筆線割下圖稿。

若是一個個割下來的圖案，可直接用噴膠黏貼在網布上。

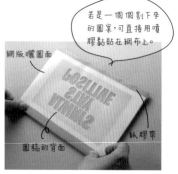

網版曬圖面
圖稿的背面
紙膠帶

3 用紙膠帶將2貼在網版曬圖面。

印材為布製品時，為避免油墨滲透至內側，請事先於底下墊一張廢紙。

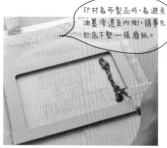

4 將3置於需要印刷的布料（這次以布製品作為印刷素材）上。於框架內的網布上倒入分量稍微多一些的油墨。

稍微用力刮墨。

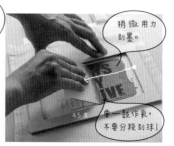

45度　一鼓作氣，不要分段刮抹！

5 刮刀板與網布呈45度角，慢慢的將油墨由遠處往身體側刮抹。

印墨乾掉會阻塞網孔。

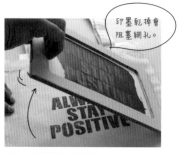

6 輕輕提起網版就大功告成了。移走成品後要「回墨（P054）」處理，以防止印墨塞住網孔。

| 遮擋法 | 成 本 ☆☆★ 難易度 ☆☆★ 時 間 ☆☆★ |

需要乳劑、特殊繪圖顏料、清潔油（溶劑）等較多特殊道具，但能夠以手繪方式製版，相對來說簡單許多。畫錯也能立即以清潔油擦拭後重畫。

TOOLS & MATERIALS
工具・材料

✔網版
✔刮刀板

✔絹印專用油墨

瓶裝

筆型

✔乳劑　✔清潔油　✔特殊繪圖顏料

✔需要印刷的紙或布
✔筆或刷子
✔報紙等
✔鉛筆　✔擦拭布
✔免洗筷
✔吹風機
✔紙膠帶

PROCESS
步驟

1 將網版置於圖稿上，用鉛筆描摹。

2 將免洗筷墊於網版下，網版懸空後再以特殊繪圖顏料描線。

3 顏料乾了之後，將網版翻至背面。並將乳劑擠在框架內的單側邊。

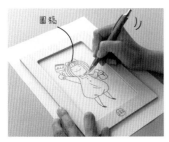
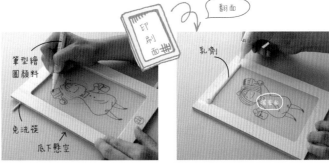

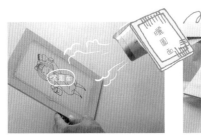

4 刮刀板與曬圖面呈60度角，由上往下緩緩移動，將乳劑刮抹在曬圖面上。

5 均勻刮抹後，擦掉多餘乳劑，接著以吹風機風乾。

6 先鋪一張報紙，再將網版印刷面朝上置於報紙上，以清潔油洗掉繪圖顏料。

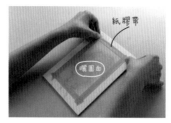

7 用擦拭布將網版兩面的碎屑與清潔油擦乾淨。

8 網框四邊以紙膠帶封好，避免上色時印墨從側邊溢出。

9 將網版和印刷用紙固定於印刷台上（沒有印刷台也沒關係）。

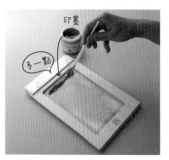

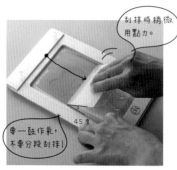

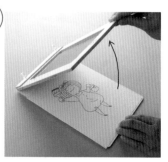

10 在框架內側的網布上倒入分量稍微多一些的印墨。

11 刮刀板與網布呈45度角，由上往下緩緩移動，將印墨刮抹在網布上。

12 輕輕提起網版就大功告成了。移走成品後要「回墨」處理，以防止印墨塞住網孔。

避免印墨變乾的「回墨」處理

印完一張作品後，稍微提起網版，同樣以刮刀板與網布呈45度的角度將剩餘的印墨往回刮至對側。這個動作稱為「回墨」，目的是防止印墨變乾而塞住網孔。多了這個步驟，第二張或第三張作品才能維持一定的高品質。

個人用絹版印刷工具組（新日本造形）

可依個人需求分項購買，也可以直接購買整套工具組。

感光法

成本 ☆☆☆　難易度 ☆☆★　時間 ☆☆★

以紫外線燈使特製網版曝光，雖然也可以利用太陽光使其曝光，但處理起來並不容易。這次我們將使用市售的工具組來進行曝光處理。

TOOLS & MATERIALS
工具・材料

T恤君工具組
（太陽精機）

- ✔擦拭布
- ✔報紙等
- ✔吹風機
- ✔需要印刷的紙或布
- ✔感光式絹印工具組

◀一整組的工具內含感光機與一些必要材料。網版等耗材可另外加購。工具組內附的網版為120網目。另外也有適合印刷明信片的小尺寸「T恤君Junior」。

PROCESS
步驟

> 這次使用60網目的網布。

> 感光機是透過紫外線曝光，所以不要在太陽下或日光燈下作業。

1 | 將圖案印刷於專用紙上，並於正面上噴膠。

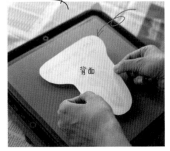

背面

2 | 將1黏貼在已張版的網版曬圖面。

3 | 將2固定於感光機中，使其曝光數分鐘。

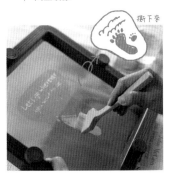

撕下來

4 | 自感光機中取出網版，撕掉圖稿，並用水沖洗網版兩面。

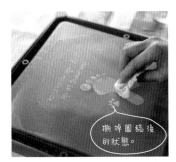

> 撕掉圖稿後的狀態。

5 | 沖洗後形成的薄膜，請用擦拭布加以清除。

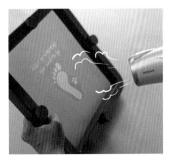

6 | 用吹風機確實吹乾網布。

Printing & processing

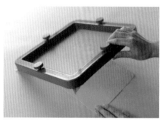

7 將印刷用紙置於網版下方。

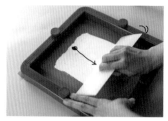

8 在框架內的網布上倒入分量稍微多一些的印墨，從前方往身體側輕刮。

9 提起網版就大功告成了。最後別忘記回墨（P054）處理。

ARRANGE

還可以這樣做！

試著在絹印用油墨裡做些改變吧！
若添加在油墨裡的特殊素材較多，建議使用60～80網目的網布。

油墨＋指甲彩繪用亮粉

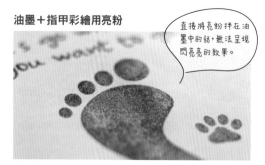

> 直接將亮粉拌在油墨中的話，無法呈現閃亮亮的效果。

在印墨未乾之前撒上指甲彩繪專用的亮粉。輕彈紙張以甩落沾附在圖案外的亮粉。

亮粉筆

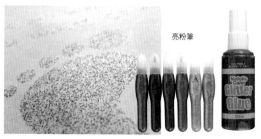

亮粉筆

印刷時以亮粉筆顏料取代油墨。亮粉顆粒較粗，但能通過60網目的網布。

木工用黏著劑＋指甲彩繪用亮粉

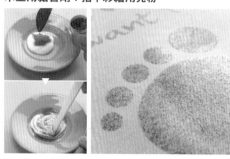

將木工用黏著劑與指甲彩繪用亮粉拌勻後使用。木工用黏著劑乾了之後會變透明，所以印刷後靜置一段時間等黏著劑變乾，就看得到明顯的亮粉效果。

木工用黏著劑＋絨毛粉

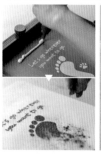

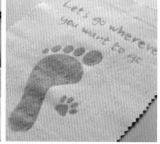

以木工用黏著劑取代油墨，印刷後再撒上指甲彩繪用絨毛粉。等黏著劑確實風乾後，再輕輕彈掉沾附在圖案外的絨毛粉。

Printing & processing

熨斗熱轉印
CLOTHES IRON PRINTING

購買市售的熨斗熱轉印專用紙，就可以輕鬆進行轉印加工。將喜歡的圖案左右反轉列印在專用紙上，再以熨斗熱轉印就可以了。除了專用紙外，不需要其他特殊材料。轉印專用紙有各種不同種類，而轉印方法依專用紙種類而異。請確實閱讀專用紙說明書後再進行轉印。

成　本 ☆ ★ ★ 　　　　難易度 ☆ ★ ★ 　　　　時　間 ☆ ★ ★

TOOLS & MATERIALS
工具・材料

✔熨斗熱轉印專用紙　✔熨斗　✔報紙等　✔剪刀　✔需要熱轉印的布料　✔印表機

PROCESS
步驟

熨斗熱轉印專用紙有各種類型，部分類型不需要將圖稿左右反轉列印。

這次使用的是需要左右反轉的專用紙，所以請將背面朝上。

1 | 將圖案左右反轉列印在熨斗熱轉印專用紙上。

剪下來

2 | 用剪刀沿著圖案外緣剪下來。

面

布料　背面　熨斗熱轉印專用紙

3 | 2的背面朝上，將有圖案的那一面貼於布料上。

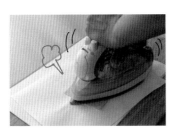

4 | 在3下面多鋪幾張報紙，然後以熨斗用力按壓滑動。

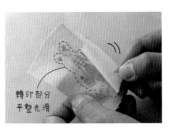

轉印部分平整光滑

5 | 撕下專用紙就大功告成了。轉印部分平整又光滑。

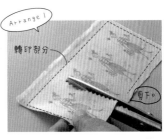

Arrange!

轉印部分　剪下。

圖案並排在一起轉印也OK。不同於2事先裁剪，所以轉印後一整片都很平整光滑。

植絨紙
FLOCKING FINISH

所謂植絨加工，是在印面上植入短毛纖維的印刷方式，加工後呈現如天鵝絨般的觸感。這裡使用的植絨紙背面附有遇熱即產生黏性的黏著劑，只需要在植絨紙上剪出自己喜歡的圖案，再以熨斗熨燙即可。

| 成　本 | ☆★★ | 難易度 | ☆☆★ | 時　間 | ☆☆★ |

TOOLS & MATERIALS
工具・材料

- ✔美工刀
- ✔熨斗　　✔鉛筆
- ✔原子筆尾端等能摩擦的工具
- ✔需要植絨加工的紙張或布料

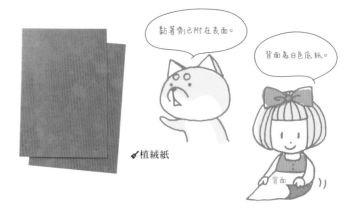

✔植絨紙

黏著劑已附在表面。

背面為白色底紙。

背面

PROCESS
步驟

1 先用鉛筆在圖稿上描邊。

2 將1翻面（背面朝上）擺在植絨紙有顏色的那一面上方。

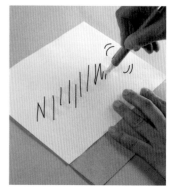

3 用原子筆尾端在圖案上摩擦。

開始出現毛茸茸的感覺。

轉印

裁切。

撕起

4 對照圖稿,確認圖案是否完整轉印在植絨紙上。轉印不完全時,請再次摩擦。

5 用美工刀裁切轉印圖案。小心不要割斷底紙。

6 將5裁切下來的圖案四周那些不需要的部分撕下來。

裁切至最邊緣

背面

冷卻後再撕掉。

輕輕的⋯

7 將圖形不需要的部分盡量都先修剪掉,這樣將有助於對準轉印位置。

8 將植絨紙正面朝向需要轉印的布料,接著以熨斗用力按壓滑動。

9 植絨紙冷卻後,撕下底紙,未確實黏著的部分,請再以熨斗熨燙一次。

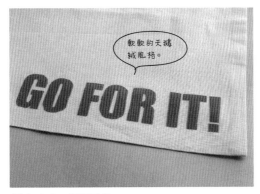

軟軟的天鵝絨風格。

GO FOR IT!

10 完成。成品可水洗。

也可以做出像這樣細緻的圖案。如果有裁紙機的話會更加簡單(不可使用壓模機)。

CHAPTER

2

裝幀技巧

────── 製作「印刷品」時，

除印刷・加工技術外，

第二種絕對不可欠缺的就是裝訂的知識和技術。

您知道製作一本書冊有多少種類的裝訂方法嗎？

繪本等的硬皮精裝書；

日式線裝裝訂書；

筆記簿等的螺旋式裝訂書；

可一頁頁撕下來的明信片書。

無論哪一種裝訂方法，都可以純手工製作。

現在讓我們依自己有限的預算和時間，

選擇一種最適合自己作品的裝訂方法，

親手創作一本獨一無二的原創手工書。

BOOKBINDING
TECHNIQUES

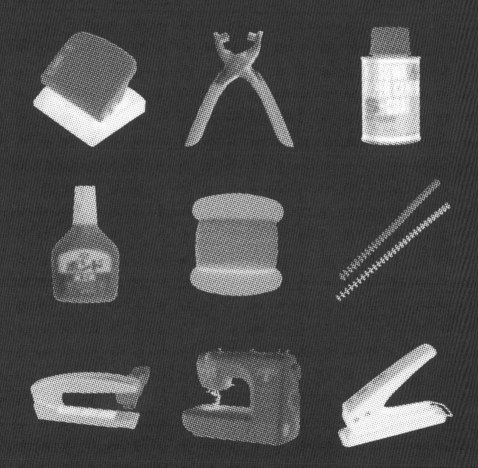

書冊 結構與名稱

介 紹書冊的裝訂種類之前，先為大家說明書冊結構。書冊各部位各有其固定名稱，在往後介紹的製作過程中也會用到，希望大家先熟記各部位名稱。

—— 各部位名稱 ——

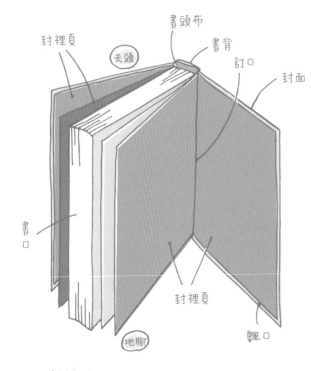

封裡頁 / 書頭布 / 天頭 / 書背 / 訂口 / 封面 / 書口 / 封裡頁 / 地腳 / 飄口

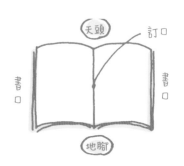

天頭 / 訂口 / 書口 / 地腳

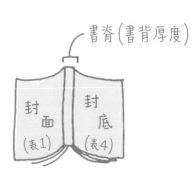

書脊（書背厚度）

封面（表1） / 封底（表4）

—— 書冊翻頁方法 ——

■ 右翻

正文為直書，
始於右側。

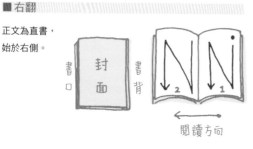

書口 / 封面 / 書背

2 1

← 閱讀方向

■ 左翻

正文為橫書，
始於左側。

書背 / 封面 / 書口

1 2

閱讀方向 →

Bookbinding

一裝 帧 種 類

 謂裝訂，是將印刷出來的書芯加上封面製作成書冊；而裝訂方法，則是指製作成書冊時將所有紙張與封面結合起來的方法。依裝訂頁數、預算、耐用度、外觀設計等需求選擇適合的裝訂方式。

—— 裝 幀 ——

▥ 精裝本（硬皮精裝書）

具精緻與高級感，書芯裝訂好之後，再以內襯硬紙板的硬皮封面包覆，一般也稱為硬皮精裝書。套合加工後，封面比書芯大一圈，兩者之間的差距稱為「飄口」；另外，書背部分呈圓形的稱為「圓背」，呈方形的則稱為「方背」。

▥ 平裝本

與精裝本相比，平裝本的裝訂方法相對簡單許多。用黏著劑將封面與書芯黏合在一起，裁切整齊後就完成了。由於封面與書芯同樣大小，所以沒有「飄口」，封面也沒有另外內襯硬紙板。

—— 裝訂方法 ——

▥ 騎馬釘裝訂（金屬針）

將釘書針或車縫線材等固定在書本的背脊摺線處。

▥ 平釘裝訂（金屬針、車縫線材）

將釘書針或車縫線材等固定在靠近書背處的地方。

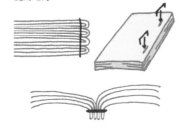

▥ 線裝裝訂

使用線材類裝訂書芯的方法。

▥ 日式線裝裝訂

將印刷紙對摺，套頁後用線材裝訂於書冊右側。

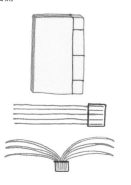

▥ 無線膠裝裝訂

不使用線材或金屬針，僅用黏著劑黏合的方法。

▥ 破脊膠裝

於書芯脊背處刻劃等距離的溝槽，再以黏著劑黏合的方式。攤開書冊時，左右頁僅部分接合，強度比無線膠裝大一些。

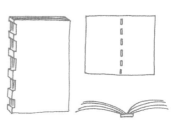

Bookbinding

拼版的方式

書冊製作並非單頁印刷，而是將設計好的單頁版面依據摺頁方式以及頁碼順序排列成一大張印刷版面，最後再經修邊、裝訂等完成一本書冊。其中將數張單頁版面依頁碼順序拼貼成一大張印刷版面的作業，就稱為「拼版」。

雙面式（底面版）拼版

雙面式拼版為8頁安排在正面，8頁安排在背面，經過正反兩面印刷，摺疊裝訂後即可得到一份16頁的印刷品。

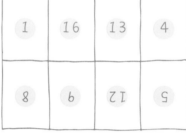

正面　　　　　　　　　　　背面

左翻式

16頁拼版的紙如下圖所示摺3摺後，就能依正確頁碼順序排列。摺好的一疊稱為「書帖」也稱為一帖、一台。

將數個書帖集合成一本書冊。

摺疊成袋狀的書帖，只要在最後進行三面修邊處理，便能一頁頁分開且依頁碼順序排列。

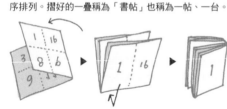

背

手工書的拼版

若是製作手工書，不需要將多張原稿並排於大張印刷紙上。可依騎馬釘、平釘等裝訂方法改變拼版方式，例如雙面印刷、跨頁印刷、單面印刷、單頁印刷。

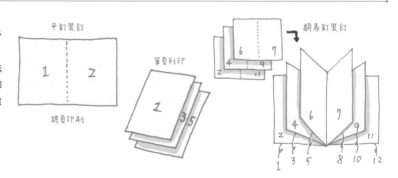

平釘裝訂

單頁列印

跨頁印刷

騎馬釘裝訂

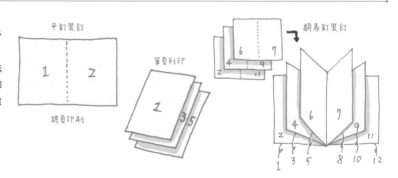

Bookbinding

【 ▶▶ P.086, P.087, P.090, P.091 】

平釘・無線膠裝裝訂的拼版方式

▨ 攤開左右對稱，僅正面列印（下圖為左翻式）

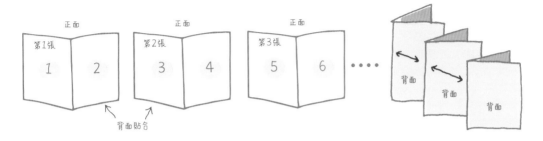

▨ 攤開左右對稱，雙面印刷（下圖為左翻式）

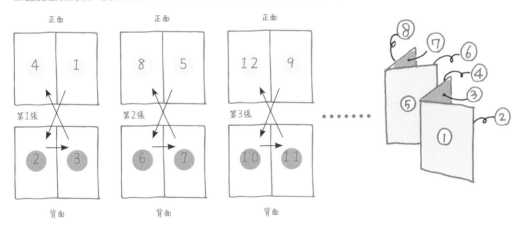

▨ 單張雙面列印（下圖為左翻式）

將偶數頁列印在奇數頁背面。
列印方式依印表機機種而異，
部分是設定先列印奇數頁（或
偶數頁），列印完後在背面依
序列印偶數頁（或奇數頁），
這樣的拼版方式相對簡單許
多。

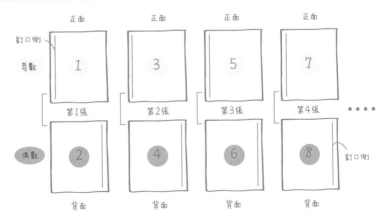

【 ▶▶ P.076~P.079 】

━━━ 騎馬釘裝訂的拼版方式 ━━━

使用騎馬釘裝訂時，需要雙面列印。1張紙列印4頁，因此書刊總頁數需為4的倍數。列印順序隨頁數增加而改變，因此建議先如右圖所示編好號碼。

以左翻式（橫書）為例，第1頁始於右上，最後1頁在第1頁旁邊。第2頁在背面左側，隔壁為倒數第2頁。製成表格的話，大家可以清楚看出頁數相互交叉。另一方面，如果是右翻式（直書）的情況，第1頁則始於左上。

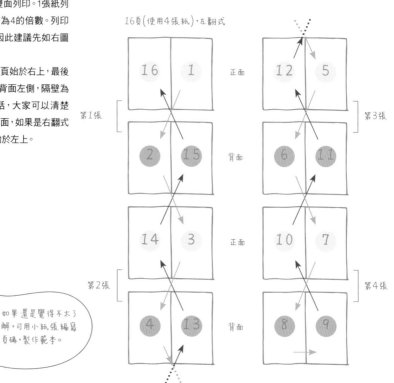

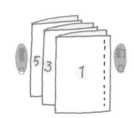

如果還是覺得不太了解，可用小紙張編寫頁碼，製作範本。

━━━ 日式線裝裝訂的拼版方式 ━━━

【 ▶▶ P.082~P.085 】

使用日式線裝裝訂的話，僅單面列印。由於印刷面朝外對摺，所以製成書後同一張列印紙的左右兩頁並沒有形成跨頁，而是與相鄰另一張列印紙形成跨頁。

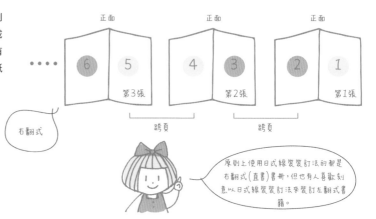

原則上使用日式線裝裝訂法的都是右翻式（直書）書冊，但也有人喜歡刻意以日式線裝裝訂法來裝訂左翻式書籍。

經摺裝訂的拼版方式

【 ▶▶ P.102, P.103 】

經摺裝訂通常採用單面印刷，用黏著劑將印刷頁的背面貼合在一起。若要能攤開雙面閱讀，必須準備正面與背面2組。

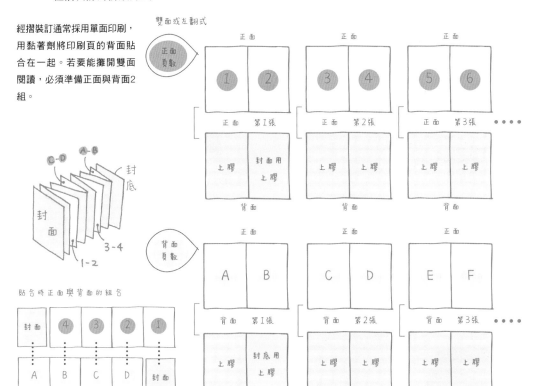

迷你書的拼版方式

【 ▶▶ P.112, P.113 】

可如同平釘裝訂時的列印方式，或者單頁拼版也可以，但如同經書般的數頁同時列印可能會比較簡單。

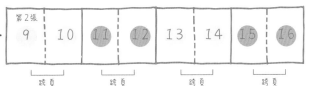

裝帧時使用的「黏著劑」

在 眾多黏著劑當中，大家最熟悉的莫過於自古就有的「糨糊」或方便取用的「口紅膠」。一般裝訂所使用的膠水稱為「裝訂專用膠」，但我們可以試著先用家裡有的黏著劑來進行裝訂。接下來將為大家介紹各種黏著劑的特色。

■ 口紅膠

呈棒狀的固體黏著劑。水分含量少，紙張不易起皺褶。但部分紙張類型可能會因黏度不夠而容易剝離脫落，或者隨時間經過而逐漸劣化。另外也有易撕型的口紅膠。

■ 液態膠

即一般常說的膠水。由於水分含量多，塗抹於紙上容易起皺褶，但不容易剝離脫落。通常價格較低廉。

■ 糨糊

一種呈膠狀，富含澱粉的水性黏著劑。由於含有水分，黏度較高，但水分流失後，澱粉會逐漸硬化。乾得慢且容易起皺褶，但不易隨時間經過而劣化。

■ 旋轉雙面膠帶

外形像修正帶的雙面膠帶。膠帶不含水分，紙張不易起皺褶，可以直線均勻上膠。

■ 噴膠

可以大範圍均勻上膠。有強力黏著型、易剝離型等各種類型，可依用途自行選購。

■ 木工用黏著劑

水性黏著劑，可加水稀釋後使用。乾了以後變透明無色，不會有黏手的感覺。另外也有速乾型。具高度黏性，適合用於裝訂時固定書背。

魔術輔助黏膠（MITSUWA PAPER CEMENT）

溶解液（MITSUWA PAPER
CEMENT SOLVENT）

豬皮膠（RUBBER CLEANER）

這是一本使用魔術輔助黏膠裝訂
的20年舊書。黏膠逐漸滲透至表
面，部分書頁也已剝離脫落。

同樣是一本使用魔術輔助黏膠裝
訂的20年舊書，但保存狀態良
好，劣化部分較少。

■魔術輔助黏膠（PAPER CEMENT）

雖然呈液態狀，黏貼時卻不會使紙張起皺褶，是紙張專用的黏著劑。易黏合又乾得
快，能使黏合作業更輕鬆快速。用量多時，紙張黏得非常緊密，但容易隨時間經
過而逐漸劣化。若要將紙張剝離，可用專門溶解液（SOLVENT）去膠。滲出紙張
外的黏膠，可用豬皮膠加以清除。

DO IT YOURSELF

調製裝訂用黏著劑

通常市面上就買得到裝訂專用
膠，但我們手邊若有木工用黏著
劑和糨糊的話，也可以自行調
製，結合兩種黏著劑的優點，讓
裝訂作業更輕鬆順手。

調製後
儘早使用
完畢。

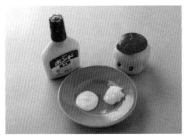

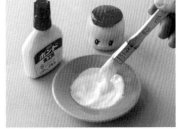

木工用黏著劑與糨糊的比例是1：1混合（可視實際使用情況自行改變比例）。延展性不
佳時，可添加幾滴水，但絕對不可以過多。

Bookbinding

螺旋式裝訂
SPIRAL RING

說到螺旋式裝訂，最常見的就是活頁筆記本。只需要線圈狀的金屬線即可裝訂書冊。
以打孔機在紙上打孔需要花點時間和技巧，建議大家多多練習。這裡將使用比常見的
5mm要小、孔徑3mm的打孔機。

成　本 ☆ ★ ★　　　　　難易度 ☆ ★ ★　　　　　時　間 ☆ ☆ ★

TOOLS & MATERIALS
工具・材料

✔美工刀　　✔尺　　✔切割墊　　✔長尾夾
✔粗細一致的筆等工具

✔孔徑3mm的打孔機

✔金屬線（偏硬的比較適合）

> 方格紙也OK。

5mm

✔間距5mm的橫線紙
✔需要裝訂的印刷內頁

PROCESS
步驟

> 間距5mm的橫線紙

1 準備一張間距5mm的橫線紙，裁成和需要裝訂的印刷內頁相同的大小。

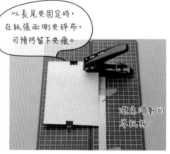

> 以長尾夾固定時，在紙張兩側夾碎布，可預防留下夾痕。

> 避免滑動的厚紙板。

2 將1整齊堆疊在一起，用長尾夾固定。橫線紙擺在最上面，並固定好打孔機。

> 活用切割墊的參考線和厚紙板，可防止打孔機移位。

> 90度　厚紙板

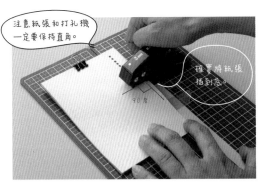

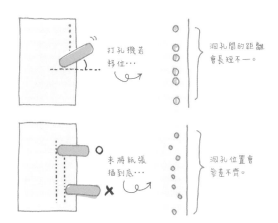

注意紙張和打孔機
一定要保持直角。

確實將紙張
插到底。

90度

打孔機若
移位…

洞孔間的距離
會長短不一。

未將紙張
插到底…

洞孔位置會
參差不齊。

3 | 打孔時，印刷內頁與打孔機之間務必呈直角，然後配
合參考線一一打孔。

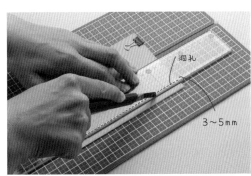

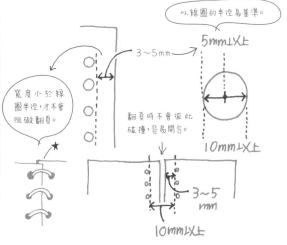

洞孔

3～5mm

以線圈的半徑為基準。

5mm以上

3～5mm

寬度小於線
圈半徑，才不會
阻礙翻頁。

翻頁時不會彼此
碰撞，容易開合。

10mm以上

3～5
mm

10mm以上

4 | 移走橫線紙，並於距離洞孔3～5mm的外側用美工刀
直線裁切。

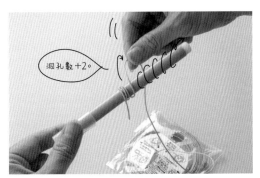

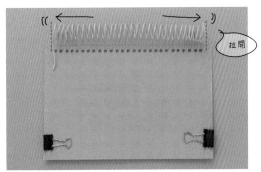

洞孔數+2。

拉開

5 | 取金屬絲線纏繞粗細一致的筆做成線圈。纏繞圈數為
洞孔數+2。

6 | 配合剛剛打的洞孔，將5的金屬絲線等距拉開。

Bookbinding

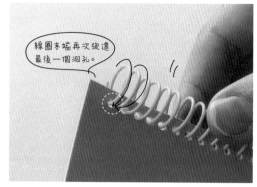

7 將6的線圈從最邊緣的洞孔穿進去，以轉動方式旋進洞孔裡。

8 穿完最後一個洞孔後，線圈兩端各自再旋進最邊緣的兩個洞孔中作為結束。

線圈末端再次旋進最後一個洞孔。

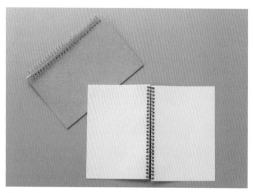

9 完成。

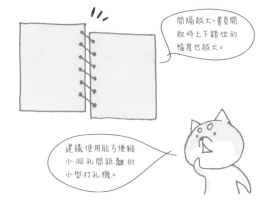

間隔越大，書頁開啟時上下錯位的幅度也越大。

建議使用能方便縮小洞孔間距離的小型打孔機。

COLUMN

讓作品完美呈現的「修邊」作業

所謂「修邊」，是在裝訂時配合成品最終尺寸，針對書口和天頭、地腳修切整齊的作業。事先於印刷內頁上印好『裁切標記（參照P129）』，裝訂時再沿著這些標記修邊，最後的所有成品將會是同樣尺寸規格。在本書介紹的裝訂作業中省略了修邊這個步驟，因此在沒有預留出血邊的情況下進行修邊，最終尺寸會比原訂尺寸小一些，另外也可能會出現尺寸變形問題。如果要要事先建立裁切標記，必須準備更大張的印刷用紙，同時也必須準備能列印大紙張的印表機。修邊非必要步驟，但大家若要在沒有裁切標記的情況下修邊，請務必將印刷內頁堆疊整齊，並於輸出前預留出血邊。

爪背式裝訂
LOOSE-RING

如同螺旋式裝訂法，必須先使用打孔機在印刷內頁上打孔，但這次不使用自製線圈，改用市售的「拉鍊膠環」。膠環可隨時開啟閉合，成品也能夠隨時重新裝訂。另一方面，膠環能以剪刀裁剪，適合用於小尺寸的書冊裝訂。

成　本 ☆ ★ ★　　　難易度 ☆ ★ ★　　　時　間 ☆ ☆ ★

TOOLS & MATERIALS
工具・材料

✔打孔機（孔徑5mm）
✔美工刀
✔切割墊
✔需要裝訂的印刷內頁
✔長尾夾
✔尺

開啟閉合拉鍊膠環的輔助工具。沒有工具時，請用手輕輕開閉膠環。

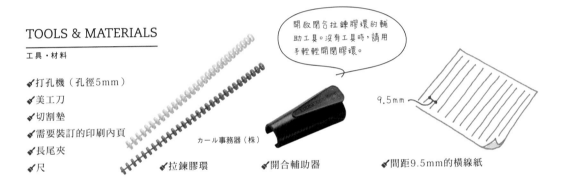

カール事務器（株）

✔拉鍊膠環　　✔開合輔助器　　✔間距9.5mm的橫線紙

9.5mm

Bookbinding

PROCESS
步驟

間距9.5mm的橫線紙

活頁裝訂的洞孔間距有各種規格。

拉鍊膠環為9.5mm。

國際標準規格	
1/3英吋（8.47mm）	雙線圈筆記本等
JIS規格 多孔	
9.5mm	活頁紙、拉鍊膠環等
FAB規格 2孔	
80mm	2孔活頁夾、2孔打孔機等

1 準備一張間距9.5mm的橫線紙，裁剪成和需要裝訂的印刷內頁相同的大小。

以長尾夾固定時，在紙張兩側夾碎布，可預防留下夾痕。

遮免滑動的厚紙板。

確實將紙張插到底。

90度

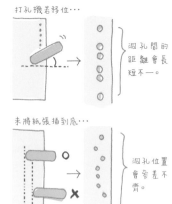

打孔機若移位…

洞孔間的距離會長短不一。

未將紙張插到底…

洞孔位置會參差不齊。

2 將1整齊堆疊在一起，用長尾夾固定。橫線紙擺在最上面，並固定好打孔機。

3 打孔時，印刷內頁與打孔機之間務必呈直角，接著配合參考線——打孔。

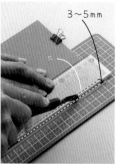

3～5mm

穴

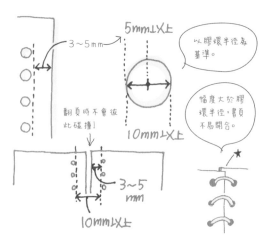

5mm以上

3～5mm

以膠環半徑為基準。

翻頁時不會彼此碰撞！

10mm以上

幅度大於膠環半徑，書頁不易開合。

3～5mm

10mm以上

★

4 移走橫線紙，並於距離洞孔3～5mm的外側用美工刀直線裁切。

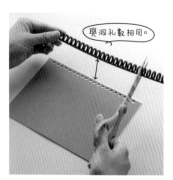

與洞孔數相同。

Open

若沒有輔助工具，也可以用手開合。

5 配合洞孔數，剪短拉鍊膠環。

6 使用開合輔助器打開拉鍊膠環。

7 再次使用開合輔助器關閉拉鍊膠環，這樣就裝訂完成了。

Bookbinding

多孔打孔機
GAUGE PUNCH

可自製活頁紙的多孔打孔機。洞孔間距為9.5mm，可搭配拉鍊膠環使用。邊緣預留3.6mm的空白，所以紙張兩端無須再裁切。

成 本 ☆☆★　　難易度 ☆★★　　時 間 ☆★★

カール事務器（株）

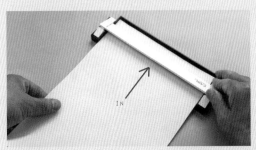

1 | 掀起壓紙桿，將紙張插到底後再放下壓紙桿。

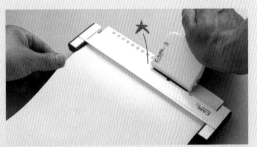

2 | 將對側的紙檔部分向後方摺，打孔器的凸部對準壓紙桿的凹部，用力向下壓即可打孔。

雙線圈打孔裝訂機
DOUBLE LOOP RING

從打孔到穿線圈都能一氣呵成輕鬆完成、由カール事務器（株）出品的「雙線圈打孔裝訂機　TOZICLE」。若需要製作多本雙線圈活頁書籍，有一台這種機器會比較方便。

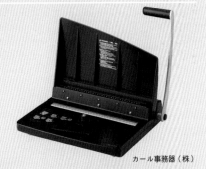

成 本 ☆☆☆　　難易度 ☆★★　　時 間 ☆★★

カール事務器（株）

只需要一台機器，就能打孔兼裝訂。可以只用來打孔，另外搭配外徑為8.47mm的開合式拉鍊膠環進行裝訂。

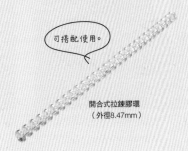

可搭配使用。

開合式拉鍊膠環
（外徑8.47mm）

Bookbinding

釘書機之騎馬釘裝訂

SADDLE STITCH

裝訂頁數少的小冊子時,通常會以使用釘書機的騎馬釘裝訂為主。由於必須將釘書針縱向釘在攤開的冊子中心摺線處,因此需要使用「騎馬釘裝訂專用釘書機」,而非我們一般常見的釘書機。近年來在百圓商店裡也買得到這種專用釘書機。除此之外,這裡也將為大家介紹使用一般釘書機的騎馬釘裝訂法。

成　本 ☆ ★ ★	難易度 ☆ ★ ★	時　間 ☆ ★ ★

TOOLS & MATERIALS

工具・材料

✔需要裝訂的印刷內頁
　（可裝訂頁數依專用釘書機的
　機型而異）
✔與內頁同樣大小的封面紙

✔騎馬釘裝訂專用釘書機
　（釘頭部分可90度轉向）

使用一般釘書機的裝訂法請參考P077。

PROCESS

步驟

紙張較厚時,請事先壓好摺線,最終成品才會漂亮工整。

在長尾夾與紙張中間夾入厚紙板或碎布,可預防留下夾痕。

壓摺線時,將尺固定在預計裝訂的位置上,再以刀背或畫線棒等沿著尺壓摺線。

以長尾夾固定用紙時,務必保持紙張呈水平狀態,不可彎曲或歪斜。

NG

1 準備需要裝訂且已拼版處理過的印刷內頁及封面紙（拼版方式請參照P066）。

2 將1整齊堆疊後,用長尾夾在書口處固定。

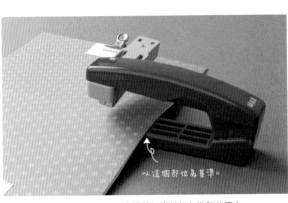

以這個部位為基準。

決定好裝訂位置，並於釘書機上事先做好基準記號。

3 │ 封面朝上，使用專用釘書機將釘書針釘在裝訂位置上。

裁修整齊

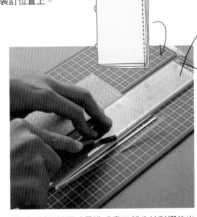

用美工刀裁修時，不要一次到位，一點一點慢慢修才會漂亮工整。

4 │ 以釘書針為軸心，將冊子對摺。對摺時左右手力道要一致，並確實壓緊。

5 │ 紙張較厚時易造成書口部分於對摺後出現參差不齊的情況，可用美工刀將邊緣裁修整齊。

使用一般釘書機

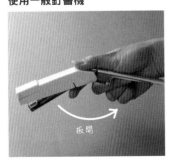

扳開

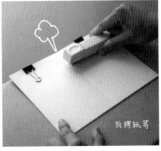

瓦楞紙等

1 │ 將釘書機扳開使用（這裡必須使用可完全扳開的釘書機）。

2 │ 下方鋪一張瓦楞紙，接著用釘書機在裝訂位置用力向下壓。

3 │ 將紙張翻至內面，以釘書機等較硬的工具將豎起的釘書針向內側壓平。

Bookbinding

車縫騎馬釘裝訂
SADDLE STITCH

以縫紉機車縫的方式裝訂書冊。如同釘書機的騎馬釘裝訂，先將印刷內頁對摺後，再於對摺的背脊中央進行車縫處理。無硬性規定使用什麼顏色的縫線，大家甚至可以搭配封面顏色挑選更顯眼、鮮豔的縫線。礙於縫紉機的性能，僅適合用於裝訂頁數少的小冊子。

成　本 ☆ ★ ★ 　　　　難易度 ☆ ★ ★ 　　　　時　間 ☆ ★ ★

TOOLS & MATERIALS
工具・材料

✔美工刀
✔尺
✔木工用黏著劑
✔牙籤或錐子

✔長尾夾
✔需要裝訂的印刷內頁
✔與印刷內頁同尺寸的封面用紙

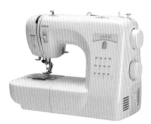

✔縫紉機與縫紉用線

PROCESS
步驟

> 可以事先用鉛筆淺淺畫一條線。

> 車縫時封面頁朝上，否則容易看到一個個針孔。若書背要貼上書背膠帶（P088），則將印刷內頁朝上，封面朝下。

1 準備需要裝訂且已拼版處理過的印刷內頁及封面紙（拼版方式請參照P066）。

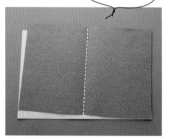

2 在封面紙的正中央壓摺線作為參考線。內頁與封面堆疊整齊後用長尾夾固定。

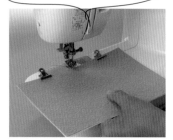

3 封面頁朝上，置於縫紉機的準備位置上。沿著2的參考線下針。

Bookbinding

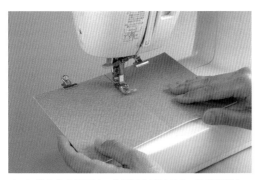

4 沿著參考線下針。若能調整針趾長度，請稍微調大一些。

5 車縫結束後，拉出紙張並將線剪斷。

車線處理

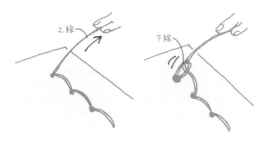

上線

下線

6 拉出上線時會同時拉出下線，請將上線與下線打死結，或者「回針縫」也可以。

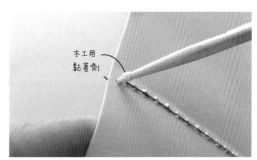

木工用
黏著劑

7 剪掉多餘線頭，以牙籤等沾木工用黏著劑將針孔處封住。

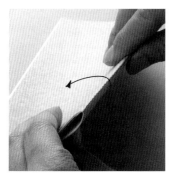

8 以車線為軸心，確實將書冊對摺。

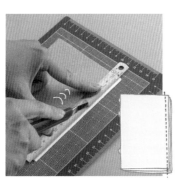

9 用美工刀將書口部位裁修整齊。

成品。

10 完成。下線若為白色線，翻頁時便不會造成視覺上的影響。

線裝科普特裝訂

COPTIC BINDING

說到線裝書，一般最常見到的是「史密斯裝訂（Smyth Sewn）」。而「科普特裝訂」同樣也是線裝裝訂的一種，據說這種裝訂法源自科普特教徒的經書。接下來將為大家介紹正統型與變化型的科普特裝訂。

成　本　☆ ★ ★　　　　難易度　☆ ☆ ★　　　　時　間　☆ ☆ ☆

TOOLS & MATERIALS

工具・材料

✔長尾夾　　✔美工刀
✔需要裝訂的印刷內頁
✔與印刷內頁同尺寸的封面用紙

✔針
✔粗線

PROCESS

步驟

> 封面也要對摺。

> 對摺後劃刻痕的地方是最後成品的書脊部位。

1 將依騎馬釘拼版規則處理好的內頁摺成數個「書帖」（請參照 P066）。

2 將 1 堆放整齊，封面用紙擺在最外側，並用長尾夾固定。

3 在書脊上用美工刀依等距劃下刻痕。

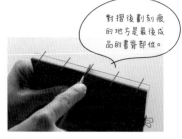

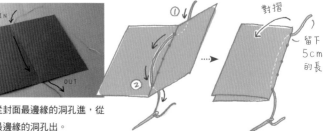

> 對摺
> 留下 5cm 的長

4 3 的刻痕會變成穿線的洞孔。洞孔過小時，用錐子稍微撐大些。

5 線材從封面最邊緣的洞孔進，從對側最邊緣的洞孔出。

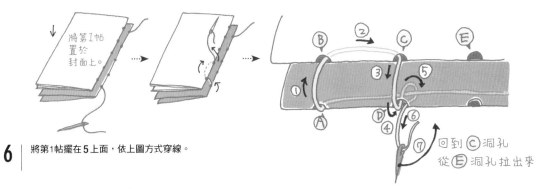

6 將第1帖擺在**5**上面，依上圖方式穿線。

回到 Ⓒ 洞孔
從 Ⓔ 洞孔拉出來

依A→B→C→D的順序穿線，來到D洞孔時，先繞過內側線後再從D洞孔穿出來。回到C洞孔後再穿過隔壁的E洞孔，依這樣的方式反覆穿線。

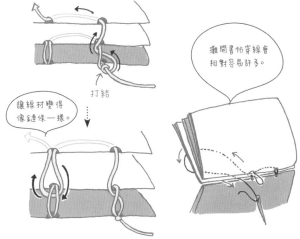

讓線材變得
像鏈條一樣。

打結

攤開書帖穿線會
相對容易許多。

7 線材來至另一端最邊緣的洞孔時，和最初留在這一端的線材打結綁在一起。接著疊上第2帖，再將線材穿過上方洞孔。從隔壁洞孔將線材拉出來，繞過第1帖的線材後再從第2帖的同一個洞孔穿回去。

8 最後堆疊封面用紙，並以同樣方式穿線就完成了。確實將末端線材和下方書帖的線材打結固定好。

ARRANGE

改用硬皮封面時…

準備2張襯有硬紙板的封面用紙。封面尺寸必須比印刷內頁大一些。同樣在封面上鑽孔，各洞孔的高度與內頁穿線的各洞孔相同。洞孔與書脊間的距離可自行決定。

起始方法（裝訂封面）

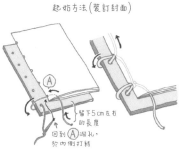

留下5cm左右
的長度

回到Ⓐ洞孔，
於內側打結

結束方法（裝訂封底）

線材從B端洞孔出來後，繞過C的線材並拉至A和封面上頭。穿過封面洞孔並繞過B的線材，則穿過A洞孔後再從隔壁洞孔拉出來。

日式線裝裝訂
JAPANESE BOOKBINDING

日本傳統製書方法「日式線裝裝訂」一般都用於古書裝訂，但近年來越來越多日式風格相關產品也喜歡採用這種裝訂方式。雖說是日式線裝裝訂，但其實也分很多種，有基本型、有各種變化型。日式線裝裝訂有一套極為縝密的規則與步驟，但這次我們將為大家介紹簡易版。

成　本 ☆★★	難易度 ☆☆★	時　間 ☆☆☆

TOOLS & MATERIALS
工具・材料

- ✓針
- ✓粗線
- ✓長尾夾
- ✓尺
- ✓木工用黏著劑
- ✓與印刷內頁同尺寸的封面用紙
- ✓錐子
- ✓需要裝訂的印刷內頁

✓針

✓粗線

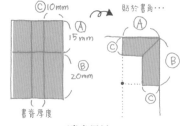

ⓒ 10mm
Ⓐ 15mm
Ⓑ 20mm
書脊厚度
貼於書角…
✓書角用紙

PROCESS
步驟

以長尾夾固定時，務必留意紙張端正無歪斜彎曲。

NG

整理印刷內頁

1 將印刷面朝外對摺（請參閱日式線裝裝訂的拼版方式P066）。

2 確實將對摺側堆疊整齊，並用長尾夾固定。對摺側將是書冊的書口。

3 參考上圖尺寸，準備2張書角用紙張。

Bookbinding

Bookbinding

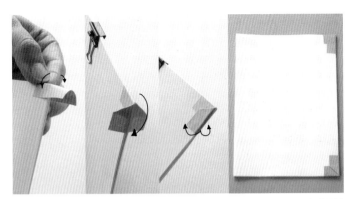

4 | 以木工用黏著劑將裁切好的書角用紙貼於釘口側的邊角上。從天頭部位開始貼，多餘部分向下摺並沿著書脊黏貼，兩側部分也各自摺向印刷內頁。

5 | 準備封面用紙，尺寸同印刷內頁。

鑽洞

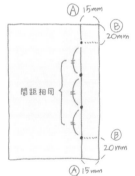

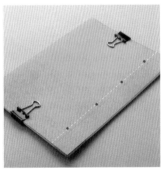

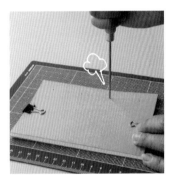

6 | 將封面與印刷內頁堆疊整齊後，以長尾夾固定，如圖所示用鉛筆畫上記號。圖中為日式線裝裝訂的基本型「四眼裝訂法」，紅點標記為洞孔位置。

7 | 用錐子在6畫好的記號上鑽洞。

穿線

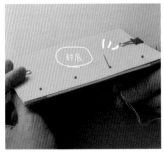

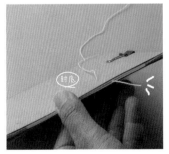

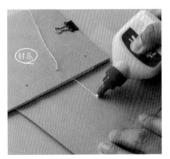

8 | 準備一條粗線，長度為書脊長度的3倍。封底朝上，從右邊數來第2個洞孔的下方往上穿。

9 | 用針等工具將線材末端從書脊中間拉出來。

10 | 拉出來後沾上木工用黏著劑。將另一端的線向前拉，讓沾有黏著劑的線回到書脊中並壓緊固定。

四眼裝訂法

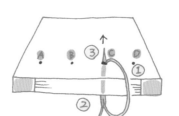
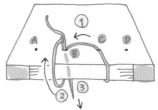

11 書脊中的末端線（沾有黏著劑的部分）乾之前，作業時請小心不要過度拉動。

12 如同繞書脊一圈，從Ⓒ洞孔穿出來的線再次從Ⓒ洞孔下方穿進去。

13 接著將線材從隔壁的Ⓑ洞孔上方穿進去，同樣繞書脊一圈，從Ⓑ洞孔上方再穿進去。

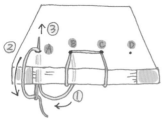
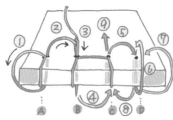
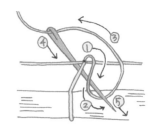

14 以同樣概念從左側Ⓐ洞孔下方將線穿進去，繞書脊一圈後，從Ⓐ洞孔下方再穿進去。

15 改從Ⓐ洞口那端的地腳繞一圈後，從Ⓐ洞孔下方穿進去。然後依Ⓑ、Ⓒ、Ⓓ的順序穿線，並於Ⓓ洞口那端繞書脊一圈、繞天頭一圈後再次回到Ⓒ。

16 最後，穿過步驟 **12**、**13** 的線會形成一個圓，再通過這個圓打個結就完成了。

處理線材

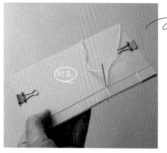
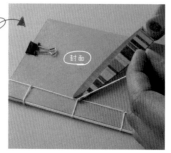
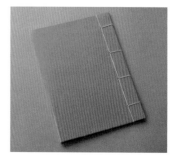

17 從打結的Ⓒ洞孔將線穿至封面側。

18 用剪刀剪掉露出於封面側的過長線材（剪至最極限）。

19 完成。四眼裝訂法是日式線裝裝訂的基本型，隨洞孔數量增加，日式線裝裝訂能有各種不同變化。

康熙式裝訂法（堅角四目式）

前半和四眼裝訂法的前15個步驟相同，
到從Ⓐ洞孔繞書口一圈為止。

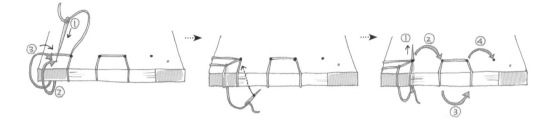

麻葉式裝訂法

前半和康熙式裝訂法的前3個步驟相同。

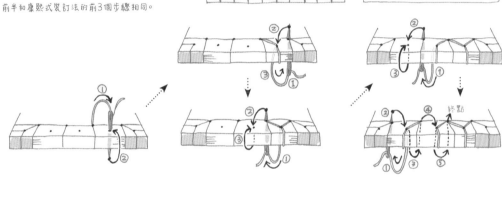

龜甲式裝訂法

以四眼裝訂法為基礎，但洞孔數量增加。
基本上縫法都相同。

移至隔壁洞孔後，線通過的正反
面會交換，但反覆穿線動作依然不
變。

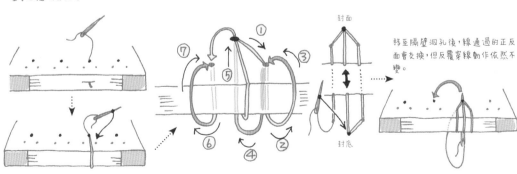

平釘裝訂
SIDE STITCH

用釘書機或縫紉機在書脊附近穿釘或車縫綴線的裝訂方法。是一種十分簡單的裝訂方法。書頁無法掀至釘口處，難以完全攤平閱讀，但相對堅固耐用。裝訂孔可透過書背膠帶裝訂（P088、P089）或貼合封面裝訂（P094、P095）方式遮蓋。

成　本　☆ ★ ★　　　　難易度　☆ ★ ★　　　　時　間　☆ ★ ★

Bookbinding

TOOLS & MATERIALS
工具・材料

✔錐子或牙籤
✔黏著劑　　✔尺
✔長尾夾
✔需要裝訂的印刷內頁
✔與印刷內頁同尺寸的封面用紙

✔縫紉機與縫線　※採綴線方式

✔釘書機　※採穿釘方式

PROCESS
步驟

以長尾夾固定時，務必留意紙張端正無歪斜彎曲。

NG

堆疊印刷內頁

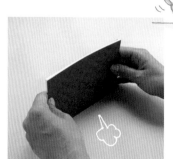

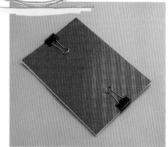

1 將依平釘拼版規則處理好的印刷內頁夾在封面與封底之間（平釘拼版方式P065）。

2 將書帖堆疊整齊。書脊部分務必疊整齊，書口部分可於最後再修邊處理。

3 用長尾夾固定。在紙張兩側夾厚紙或碎布，可預防留下夾痕。

使用縫紉機

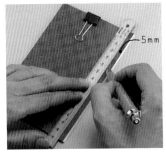

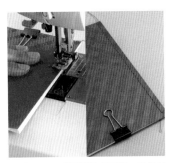

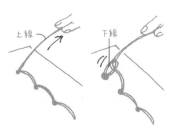

4 | 在距離書脊5mm處畫一條裝訂線。

5 | 用裁縫機沿裝訂線下針。針趾長度調大一些。

6 | 拉出上線會同時拉出下線，在靠近針孔處將上線與下線打死結。

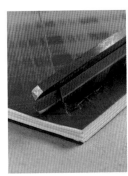

7 | 剪掉多餘線頭，以錐子或牙籤沾黏著劑將針孔封住。

8 | 完成。若要修邊處理，務必小心勿裁切到車縫的起點與終點部位。

使用釘書機

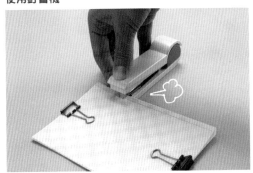

製作參考線時，若只壓出壓痕，就可以省去裝訂後的擦拭作業。

1 | 如同使用縫紉機的方法，先在書脊附近畫一條參考線，然後再以釘書機裝訂。

2 | 釘好後，用橡皮擦將參考線擦乾淨。

書背膠帶裝訂
CROSS-WOUND BINDING

這是一種以平釘、騎馬釘方式裝訂後,再於書脊部位黏貼書背膠帶的裝訂方法。書背膠帶是一種有多年歷史的辦公室常用事務性文具,也用於黏貼一些以釘書機裝訂的資料文件。材質方面有紙類、布類等各式各樣,價格和耐用度也依種類而異,大家可依個人喜好挑選。

成　本　☆ ★ ★　　　　難易度　☆ ★ ★　　　　時　間　☆ ★ ★

TOOLS & MATERIALS
工具・材料

✔剪刀
✔平釘裝訂好的書冊

✔書背膠帶

PROCESS
步驟

1 準備一本封面、封底都裝訂好的平釘裝訂書冊(平釘裝訂請參照P086)。

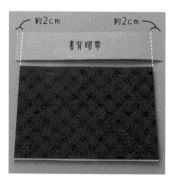

2 剪裁一段比書脊還要長4cm左右的書背膠帶,並事先測量好書脊厚度。

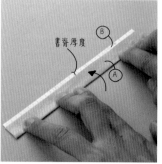

3 保留步驟2中所測量的書脊厚度部分,其餘部分平分對摺。窄面為Ⓐ,寬面為Ⓑ。

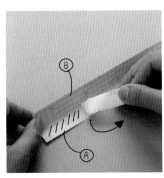

4 先撕開Ⓐ部分的半截背膠（事先將背膠分割成Ⓐ、Ⓑ兩部分）。

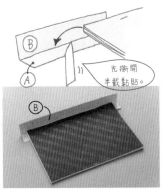

先撕開半截黏貼。

5 將1的書脊沿著摺線小心放在Ⓐ上面，先貼好已撕開背膠的那半截就好。

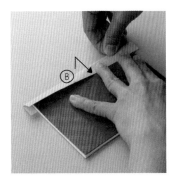

6 將Ⓑ沿著書脊邊緣向下摺，確實在書背膠帶上壓出摺線。

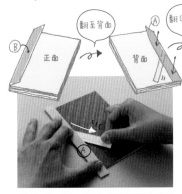

翻至背面　翻回正面
正面　背面
正面

7 將6翻至背面，輕輕拉動Ⓐ的另外半截背膠，將書背膠帶黏貼在封面上。

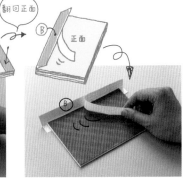

8 翻回正面，撕開Ⓑ的背膠。

9 確實將書背膠帶黏貼在書脊上。

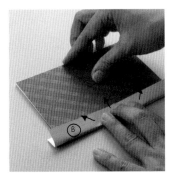

10 為避免Ⓑ膠帶起皺褶，從中間部位開始，小心的將Ⓑ膠帶黏貼於封面上。

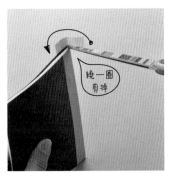

繞一圈剪掉

11 剪掉凸出於兩端的書背膠帶就完成了。

12 若是騎馬釘裝訂的書冊，不需要事先測量書脊厚度，而是直接將書脊部位置於書背膠帶中間，然後再小心地將膠帶往兩邊摺。

Bookbinding

無線膠裝裝訂
BURST PERFECT BIND

無線膠裝指的是不用綴線或穿釘方式，只用黏著劑固定書脊的裝訂方式。為避免書芯脫落，用於黏合書脊的黏著劑必須是具有高黏度的木工用黏著劑。這種裝訂法的內容是採用「貼合封面裝訂（P094、P095）」和「精裝本（硬皮精裝書）（P098、P099）」等類型的製作法，最後再於書芯外包覆封面與封底。

成　本 ☆ ★ ★	難易度 ☆ ★ ★	時　間 ☆ ☆ ★

TOOLS & MATERIALS
工具・材料

- 長尾夾
- 美工刀
- 木工用黏著劑
- 烘焙紙
- 膠水
- 防寒紗或紗布、和紙
- 辭典等較重的書本
- 需要裝訂的印刷內頁

防寒紗是一種網目粗的網狀布，用於補強。堅固的紗布或和紙也可以！

PROCESS
步驟

整理印刷內頁

1 | 將印刷內頁堆疊整齊，上下各夾一張封裡頁，並用長尾夾固定好。

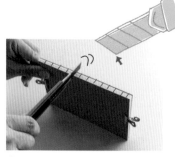

2 | 用美工刀刀背在書脊上刻劃溝槽。

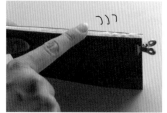

3 | 在2上塗滿木工用黏著劑。

Bookbinding

補強書脊

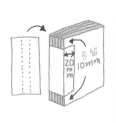

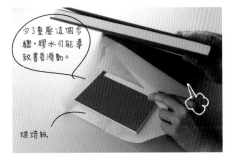

少了重壓這個步驟，膠水可能導致書頁滑動。

烘焙紙

4 參照上圖裁剪防寒紗、厚紗布或和紙，以包覆方式黏貼在書脊處用於補強。這次使用35×25cm的日式半紙。

5 取一張烘焙紙將4包起來，再用厚重書本重壓一天就完成了。若要製作硬皮封面，必須於這個步驟中完成天頭、地腳、書口的修邊處理。

跨頁單面印刷

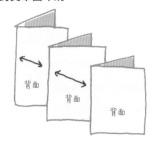

背面　背面　背面

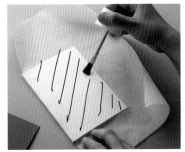

1 跨頁單面印刷時，內頁背面彼此貼合在一起。並於書脊處黏貼防寒紗補強。

2 準備2張與內頁攤開後同樣尺寸的封裡頁。

3 各在內頁的第一張和最後一張背面上膠，各與前後的封裡頁黏貼在一起。

重壓

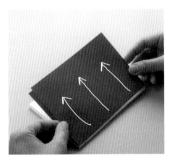

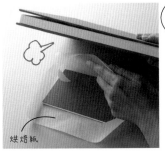

烘焙紙

若要製作硬皮封面，必須於這個步驟中完成修邊處理。

4 將書脊處堆疊整齊後擺上封裡頁，由書脊側往書口側慢慢壓緊黏合。

5 取一張烘焙紙將4包起來，再用厚重書本重壓一天就完成了。

6 完成。天頭、地腳、書口修邊處理後，封裡頁可直接當作封面與封底。

明信片書
POSTCARD BOOK

一頁頁撕下使用的明信片書,裝訂方式原則上同無線膠裝。為了方便輕鬆撕取,訣竅在於書脊處只要薄薄塗抹一層黏著劑即可。視裝訂情況而定,有時可在木工用黏著劑裡加入糨糊,有助降低黏度。

成 本 ☆ ★ ★ 難易度 ☆ ★ ★ 時 間 ☆ ★ ★

TOOLS & MATERIALS
工具・材料

✔木工用黏著劑
✔紙膠帶
✔長尾夾

✔需要裝訂的明信片數張
✔2張與明信片同樣尺寸的紙張

還能以同樣的概念製作可一頁頁撕下的記事本。

PROCESS
步驟

1 準備數張需要裝訂的明信片。

2 準備2張弄髒也沒關係的紙張並裁剪成明信片大小,各自擺在明信片上方與下方。

Bookbinding

3 | 將2堆疊整齊，以長尾夾固定。

紙膠帶

4 | 上膠部位的四周黏上紙膠帶。

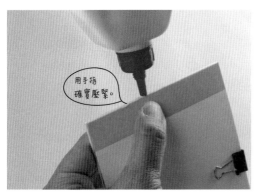

用手指
確實壓緊。

5 | 在4上方塗抹木工用黏著劑。用手指確實壓緊紙張，
避免黏著劑滲入頁與頁之間的縫隙。

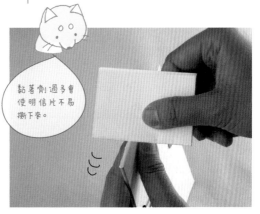

黏著劑過多會
使明信片不易
撕下來。

6 | 用紙張等刮平5的黏著劑，用手指也可以，盡量將黏
著劑刮薄刮平。

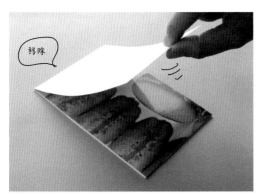

移除

7 | 黏著劑乾了之後，撕下紙膠帶，並移除上方與下方那
兩張紙。

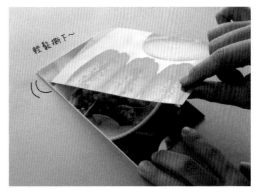

輕鬆撕下～

8 | 完成可1頁頁輕鬆撕下的明信片書。

貼合封面裝訂

DRAWN-ON COVERS

貼合封面裝訂屬於「平裝書」的一種，用封面紙將裝訂好的印刷內頁包覆起來的裝訂
方法。一般多用於文庫本、頁數多的型錄、雜誌等。這次使用的印刷內頁採用無線膠
裝裝訂法，但一般來說，史密斯裝訂、平裝裝訂的內頁都適合使用貼合封面裝訂法。

成 本 ☆★★	難易度 ☆☆★	時 間 ☆☆★

TOOLS & MATERIALS

工具・材料

✔尺
✔木工用黏著劑
✔美工刀
✔長尾夾
✔膠水
✔烘焙紙

✔與印刷內頁同尺寸的封面用紙

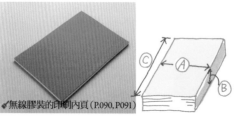

✔無線膠裝的印刷內頁（P.090, P091）

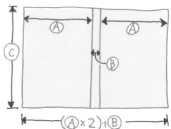

（Ⓐ×2）+Ⓑ

PROCESS

步驟

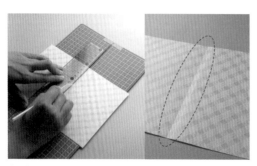

1 在封面用紙上壓出2條書脊部分的摺線。

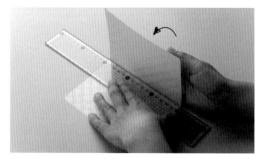

2 用尺輔助，確實壓出工整的摺線。

Bookbinding

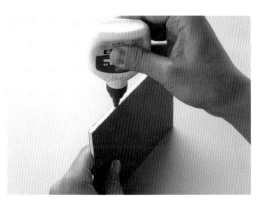

3 | 在無線膠裝印刷內頁的書脊上塗抹木工用黏著劑。

4 | 包上封面封底,確實壓緊書脊部分。

也可以改用熱熔膠取代木工用黏著劑。

將熱熔膠擠在書脊上,待熱熔膠變硬後再包覆封面。

以熨斗熨燙書脊,讓熱熔膠再次變軟。

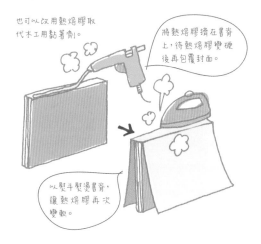

5 | 固定書脊直到黏著劑變乾。

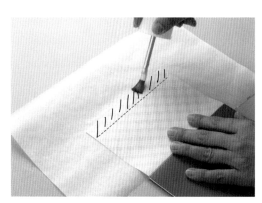

6 | 書脊處確實黏牢後,在封面內側靠近書口的1cm處塗上膠水。

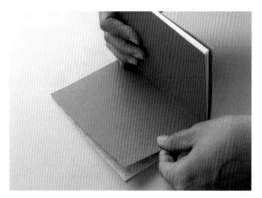

7 | 豎起內頁,將封裡頁黏貼在塗有膠水的封面內側。封底部分也是同樣作法。

8 | 為避免沾黏，取一張烘焙紙包住封面，然後用厚重書本重壓一天，也讓膠水確實變乾。

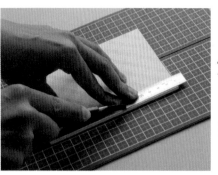

9 | 膠水乾了之後，天頭、地腳、書口切邊修齊。

10 | 完成。

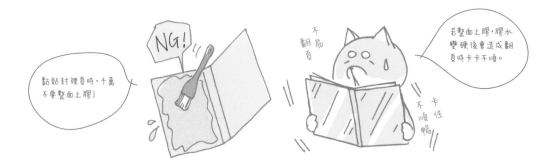

桌上型膠裝機とじ太くん

DESK BINDING MACHINE "とじ太くん"

將原稿夾在專用封面裡並放置於機器中,手指輕輕一動就能輕鬆又快速地完成裝訂。若另購專用裝訂黏膠條,就可以依個人喜好使用自己設計的原創封面。

成　本　★☆☆　　難易度　★★☆　　時　間　☆★★

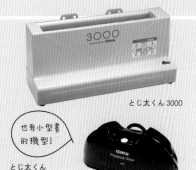

とじ太くん 3000

也有小型書的機型!

とじ太くん
Photobook Maker

※必須連同專用封面紙與內頁紙一起購買

(Japan International Commerce)

PROCESS

1 接下來的示範將使用專用裝訂黏膠條。請事先準備需要裝訂的印刷內頁與封面用紙。

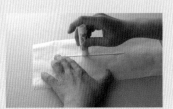

2 依照封面用紙的尺寸裁切專用裝訂黏膠條。在黏膠條上塗抹口紅膠。

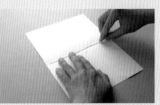

3 將2的黏膠條貼在事先於書脊處壓好摺線的封面內側。

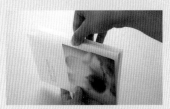

4 將印刷內頁夾在3裡面。以書脊朝下的方式在桌面輕敲幾下,整理好印刷內頁和封面。

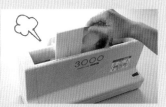

5 將4的書脊側朝下,裝置在「とじ太くん」機器裡。聽到機器發出聲響後,即可自「とじ太くん」取出書冊。

6 書脊朝下,在桌面輕敲幾下,確實貼合書頁與封面。

7 暫時將書冊立於とじ太くん背面的立台上,待專用裝訂黏膠條完全冷卻後就完工了。

8 專用裝訂黏膠條確實黏合書頁與封面,翻頁不會有脫落的情況發生。

樣式豐富的專用封面紙

也有各種不同寬度的專用裝訂黏膠條可供選擇。

Bookbinding

精裝本（硬皮精裝書）

HARDCOVER BOOK

精裝本也稱為「硬皮精裝書」，是一種充滿高級質感的裝訂方式，封面內襯有硬紙板，書皮較書芯大一些。製作過程比其他裝訂方式來得費工又費時，但也因為深具格調而受眾人喜愛。

成　本 ☆ ★ ★　　　　難易度 ☆ ☆ ☆　　　　時　間 ☆ ☆ ☆

TOOLS & MATERIALS

工具・材料

- ✔用於製作書頭布的緞帶
- ✔尺
- ✔木工用黏著劑
- ✔防寒紗、紗布或和紙
- ✔膠水

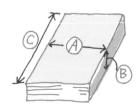

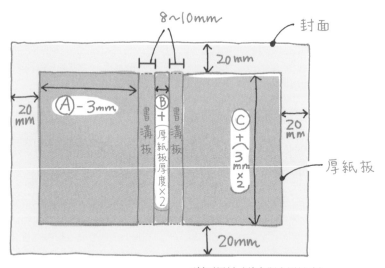

✔封面用紙（請參照上圖尺寸）

✔厚紙板（請參照上圖尺寸）

✔無線膠裝印刷內頁（P.090, P.091）

如果想要替封面貼上保護膜的話，保護膜尺寸要比封面的四周都寬上5mm左右。這樣在封面和襯卡貼合的時候，服貼性會更好。

PROCESS
步驟

製作封面

1 對照左頁圖，在封面用紙內側面標註好參考線。

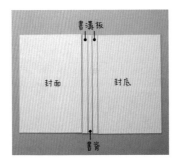

2 同步驟1對照左頁圖裁切厚紙板。為方便調整位置，請暫且先保留書溝板。

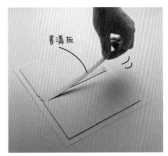

3 用膠水將2的厚紙板黏貼於封面內側。書溝板不上膠，調整好位置後移除。

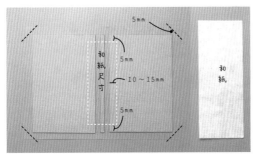

4 剪掉四個邊角，但距離厚紙板要預留5mm左右。另外，參照圖中的「和紙尺寸」裁剪補強用的和紙。這次使用的是日式半紙，但可用防寒紗或紗布取代。

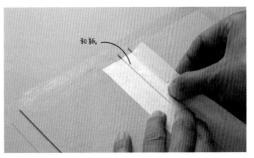

5 將4的和紙貼在中間。先用小刮刀等沿著書溝將和紙黏貼在書脊處，然後再依序貼於左右厚紙板上。

6 在封面紙內側的長邊上膠，沿著厚紙板向內摺。

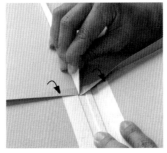

7 用小刮刀等將6沿著書溝貼合。

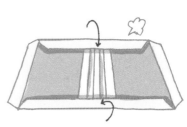

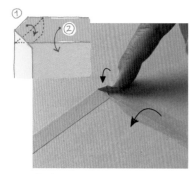

8 先摺長邊再摺短邊。四個角落則如圖所示分兩階段往內摺。

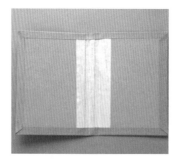

9 四邊都摺好的狀態。

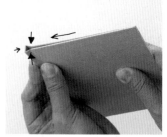

10 將9對摺，用手確實壓緊，並且調整好書脊和書溝的形狀。

黏貼書頭布

11 準備2條緞帶（長6cm左右，寬度同書脊寬度）作為書頭布使用。

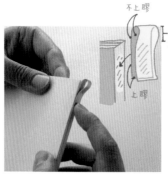

12 取其中一條緞帶對摺並黏貼於書脊上方，凸出頂端2mm。另外一條同樣作法，黏貼於書脊下方，凸出末端2mm。

13 貼好書頭布的狀態。凸出上下兩端的部分呈圈狀。

將印刷內頁與封面黏合在一起

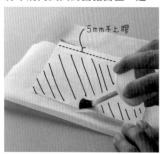

14 在書頁的封裡頁背面塗抹膠水，但距書脊5mm處不要上膠。

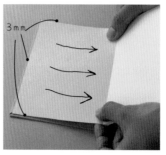

15 將14的封裡頁黏貼在封面內側。天頭、地腳、書口的飄口都均等預留3mm。

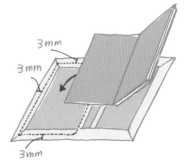

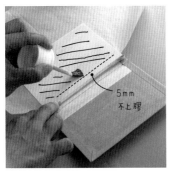
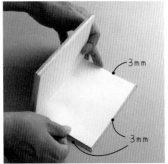
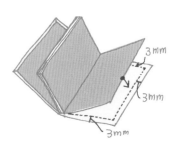

5mm
不上膠

3mm

3mm

3mm

3mm

3mm

16 | 另一邊的封裡頁也抹上膠水，同步驟**15**黏貼在封面內側面。

也可以改用壓溝槽的
玻璃棒取代小刮刀。

17 | 用小刮刀等仔細壓出書溝，讓膠水確實黏合。

18 | 完成。製作頁數少的繪本時，採跨頁單面印刷，黏貼
內頁時可夾入厚紙板以增加厚度。

ARRANGE

各式各樣裝訂本的封面

▶單張裱卡

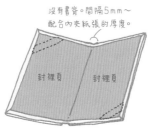

封裡頁

適用於科普特裝訂或經摺裝訂
等封面與封底各自分開的類型。

▶無背脊對摺裱卡

沒有書脊。間隔5mm～
配合內夾紙張的厚度。

封裡頁　封裡頁

適用於裝訂卡片類等不具有厚度的類
型。四個邊角附有緞帶邊條或套角帶，
便於固定證件或照片。

▶騎馬釘裝訂本

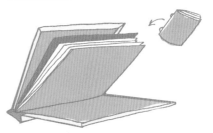

適合無線膠裝以外的裝訂方式，
例如騎馬釘裝訂本，外面可套上
硬皮封面。

Bookbinding

經摺裝訂
ACCORDION BOOK

內頁可一整排拉開的「經摺裝訂」是經書所使用的裝訂方法，正反兩面皆能印刷。翻頁方法可如同一般書冊，也可以整排拉開閱讀，透過不同的編排方式，得以創作出各式各樣有趣的手工書。

成　本　☆ ★ ★　　　　難易度　☆ ☆ ★　　　　時　間　☆ ☆ ★

TOOLS & MATERIALS
工具・材料

✔膠水
✔長尾夾
✔鉛筆
✔緞帶
✔美工刀
　※於綁繩加工時使用。

✔大於印刷內頁的封面用紙（2張）

> 不製作硬皮封面時，可直接以第一張印刷內頁的背面作為封面。

PROCESS
步驟

整理內頁

1 準備要裝訂的印刷內頁。印刷面朝內對摺。

2 以經摺裝訂的拼版方法（參照P067）將紙張交互並排且堆疊在一起。

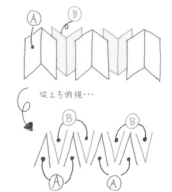

在上膠那一面做記號

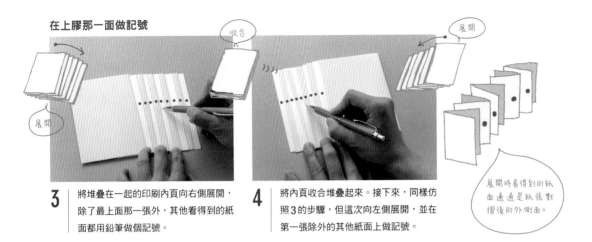

3 將堆疊在一起的印刷內頁向右側展開，除了最上面那一張外，其他看得到的紙面都用鉛筆做個記號。

4 將內頁收合堆疊起來。接下來，同樣仿照3的步驟，但這次向左側展開，並在第一張除外的其他紙面上做記號。

上膠貼合紙張

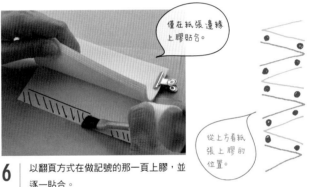

5 再次將內頁收合堆疊起來，疊齊後用長尾夾固定。由於要塗抹膠水，所以固定用的長尾夾盡量移至最邊側。

6 以翻頁方式在做記號的那一頁上膠，並逐一貼合。

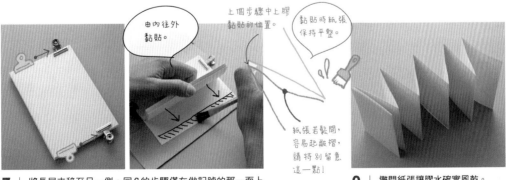

7 將長尾夾移至另一側。同6的步驟僅在做記號的那一面上膠並逐一貼合。小心勿讓紙張鬆開。黏貼好後，從上方確實壓緊。

8 攤開紙張讓膠水確實風乾。

黏貼封面

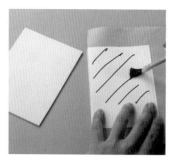

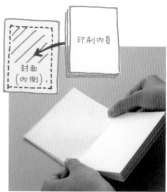

9 | 準備封面用紙。這次使用有顏色的紙板。

10 | 在印刷內頁的第一張紙（第一頁的背面）上面塗抹膠水。

11 | 將內頁貼在封面紙的中間部位。另一側的封面也是同樣作法。

ARRANGE

綁繩加工

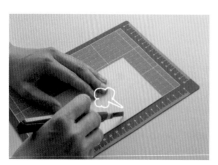

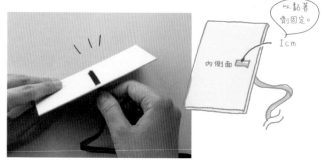

1 | 將內頁與封面貼合在一起之前，先在封面上割開一個能穿過緞帶（綁繩）的小洞。

2 | 從正面將緞帶穿過步驟1中割開的小洞，拉出約1cm的緞帶，抹上木工用黏著劑固定於封面上。接下來裁剪緞帶，留下可以繞書冊2圈的長度即可，其餘剪斷。

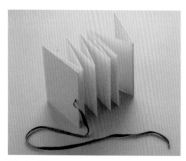

3 | 將印刷內頁貼在封面內側，正好可以將那一小截緞帶遮蓋起來。

4 | 完成。纏繞後只需要將末端塞入緞帶中即可。

以銅釦等裝訂材料製作手工書
EYELET , RIVET , PAPER FASTENER

銅釦即俗稱的雞眼釦，是辦公室或手工藝品中常用於固定紙張或布料的裝訂材料。置於打孔的紙張上，再用雞眼釦斬或專用工具組加以固定。除此之外，還有類似雞眼釦的釘釦材料，像是撞釘（鉚釘）、裝訂扣等，這些都是非常實用的固定工具。接下來，將為大家介紹這些相關工具和基本使用方法。

成　本 ☆ ★ ★ 　　　　難易度 ☆ ★ ★ 　　　　時　間 ☆ ★ ★

TOOLS & MATERIALS

工具・材料

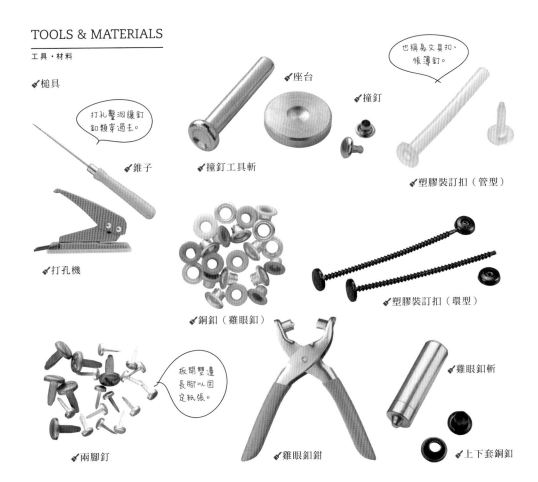

✔槌具

打孔鑿洞讓釘釦類穿過去。

✔錐子

✔座台

✔撞釘

也稱為文具扣、帳簿釘。

✔撞釘工具斬

✔塑膠裝訂扣（管型）

✔打孔機

✔銅釦（雞眼釦）

✔塑膠裝訂扣（環型）

✔兩腳釘

扳開雙邊長腳以固定紙張。

✔雞眼釦鉗

✔雞眼釦斬

✔上下套銅釦

銅釦

PROCESS
步驟

1 用打孔機在裝訂位置上打孔。

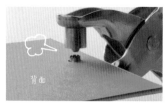

2 背面朝上，由下方將銅釦（雞眼釦）穿進去，接著以雞眼釦鉗用力壓緊固定。

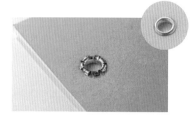

3 背面會如圖所示，銅釦腳呈放射線狀緊抓住紙張。

上下套銅釦

PROCESS
步驟

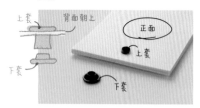

1 用打孔機打孔，背面朝上，將銅釦上套往下穿過去，而銅釦下套則從下方夾住紙張。

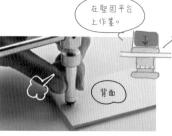

2 取雞眼釦斬頂在銅釦上，再以槌具用力敲擊數次即可。

3 完成。背面的銅釦環裡多了一圈。

撞釘

PROCESS
步驟

1 用打孔機在需要裝訂的地方打孔，將撞釘置於座台上，由下往上穿過紙張的洞孔。

2 取撞釘面蓋如夾住紙張般嵌住撞釘。

3 取撞釘工具斬頂在撞釘面蓋上，用槌具從正上方敲擊。請在比較堅固的平台上作業。

塑膠裝訂扣（管型）

PROCESS
步驟

 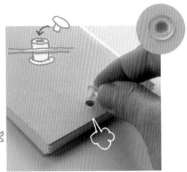

1 用打孔機在需要裝訂的地方打孔，將公扣穿過洞孔，確實測量好長度後在公扣上做記號。

2 從記號處將公扣剪斷。必要時母扣也要視情況剪短。

3 將公扣穿過洞孔，取母扣如夾住紙張般從上方嵌住公扣加以固定。

塑膠裝訂扣（環型）

PROCESS
步驟

1 在需要裝訂的地方打孔，將裝訂條穿過洞孔，接著套入裝訂扣。

2 用剪刀將凸出於裝訂扣的裝訂條剪斷。

裝訂扣一旦套進去就無法再取出。若反向套入裝訂扣則可用於暫時固定，並且可以數次套入與取出。

一旦套進去就無法取出。

可以暫時固定。

裝 訂 工 具 小 創 意
PAPER FASTENERS IDEAS

銅釦等裝訂材料並非只用於固定裝訂紙張，搭配其他工藝素材一起使用，不僅美觀又增加實用性。接下來將為大家介紹幾種活用材料特色就能立即派上用場的簡單創意。

成　本 ☆ ★ ★　　　難易度 ☆ ★ ★　　　時　間 ☆ ★ ★

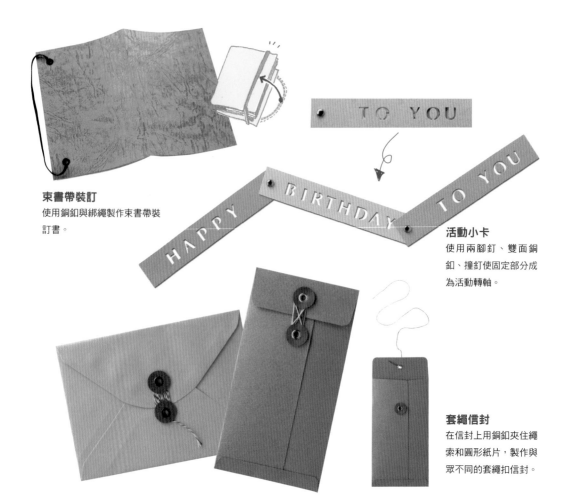

束書帶裝訂
使用銅釦與綁繩製作束書帶裝訂書。

活動小卡
使用兩腳釘、雙面銅釦、撞釘使固定部分成為活動轉軸。

套繩信封
在信封上用銅釦夾住繩索和圓形紙片，製作與眾不同的套繩扣信封。

束書帶裝訂

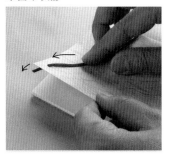

1 用打孔機在封底書口側的上下方打孔，並將繩帶一端穿過去。

內側面

2 以銅釦正面在封底外側的方向將銅釦插入1的洞孔裡。

3 銅釦一旦插入洞孔裡，將無法再移動繩帶，因此固定前務必調整好繩帶方向。

4 以雞眼釦鉗將繩帶連同銅釦一起壓緊固定。

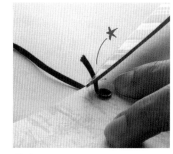

5 剪掉凸出於內側面的多餘繩帶。請特別留意，剪過短可能造成繩帶脫落。

短於天頭至地腳之間的距離是最佳長度。拉動繩帶以確認長度。

6 將繩帶另一端穿過下方洞孔，調整好長度後同樣以銅釦固定，並且剪掉多餘部分。

Bookbinding

套繩信封

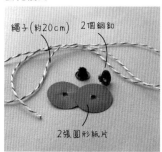

繩子(約20cm)　2個銅釦

2張圓形紙片

1 準備好直徑2cm左右的圓形小紙片（材質厚一些）、銅釦和繩子。在圓形小紙片中間打孔備用。

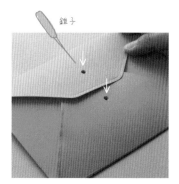

錐子

2 用錐子在信封封蓋及對側部位挖洞。

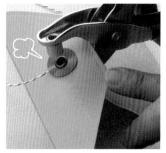

3 將繩子、圓形紙片、銅釦依序疊在步驟2中挖好的洞孔上，並以雞眼釦鉗壓緊固定。

一張紙做一本書
ONE-SHEET BOOKS

僅利用剪與摺的方式將1張紙做成8頁的小冊子,這是既方便又速成的裝訂方法。完全不使用膠水及裝訂材料,所以紙張攤開後還能再回收利用,雖然中間部位已剪開,但翻至背面仍舊是一張能再使用的完整紙張。

成 本 ☆ ★ ★	難易度 ☆ ★ ★	時 間 ☆ ★ ★

TOOLS & MATERIALS
工具・材料

✔尺
✔美工刀

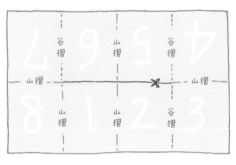

✔如圖所示已拼版完成的紙張

PROCESS
步驟

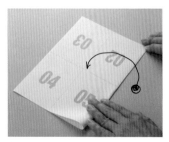

1 印刷面朝外,以短邊對齊疊在一起的方式將紙張對摺。

2 各自將短邊對齊1的摺線(對摺後產生的摺線)對摺,摺成經書狀。

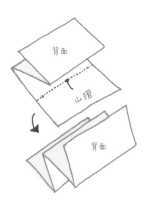

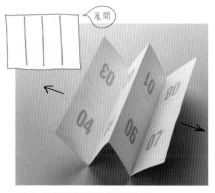

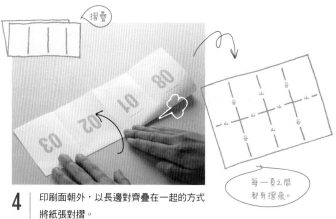

3 | 摺出摺線後再次將紙張展開。

4 | 印刷面朝外,以長邊對齊疊在一起的方式
將紙張對摺。

> 每一頁之間
> 都有摺痕。

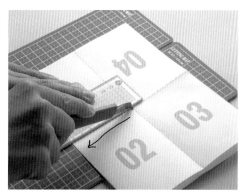

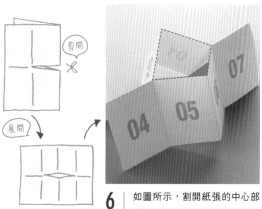

5 | 同1的步驟,將紙張對摺。如圖所示,用美工刀從
紅點處往紙張中心點割開。

6 | 如圖所示,割開紙張的中心部
位。

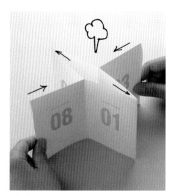

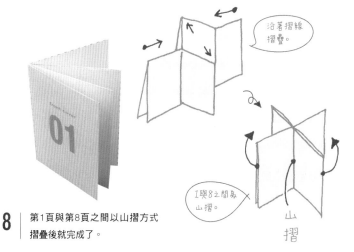

7 | 沿著山摺與谷摺,將紙張收合成
如圖所示。

8 | 第1頁與第8頁之間以山摺方式
摺疊後就完成了。

> 沿著摺線
> 摺疊。

> 1與8之間為
> 山摺。

山
摺

迷你書
MINIATURE BOOK

約手掌大小的迷你書，裝訂方法幾乎與精裝書（硬皮精裝書）相同，但麻雀雖小，五臟俱全。由於整體縮小，所以與精裝本相比，花費的時間和成本相對少了一些。另一方面，「飄口」比一般尺寸的精裝書來得狹窄，因此要特別留意封面內襯的硬紙板大小。

成　本 ☆ ★ ★　　　難易度 ☆ ☆ ★　　　時　間 ☆ ☆ ☆

TOOLS & MATERIALS

工具・材料

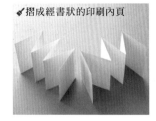

✔摺成經書狀的印刷內頁

✔膠水
✔木工用黏著劑
✔竹籤
✔封裡頁用紙
✔防寒紗、紗布或和紙
✔書頭布用緞帶（寬度同書脊厚度）
✔封面用紙（請參照圖中尺寸）

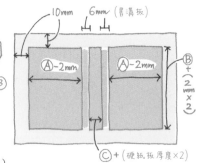

PROCESS④

10mm　　6mm（書溝板）

Ⓐ−2mm　　　Ⓐ−2mm

Ⓑ+（2mm×2）

Ⓒ+（硬紙板厚度×2）

✔硬紙板（1mm厚，請參照圖中尺寸）

PROCESS

步驟

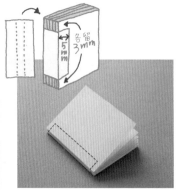

各留5mm　3mm

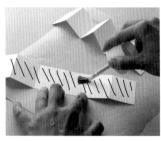

1 在印刷內頁背面塗抹膠水並彼此貼合。若有2份印刷內頁，則整合成1份。

2 於書脊處貼上防寒紗、紗布或和紙用以補強。

3 準備2張跨頁尺寸的封裡頁用紙。

這個尺寸依封面與硬紙板的尺寸而要。

4 用封裡頁紙包住內頁，書脊部位堆疊整齊後上膠。修齊書脊外的3邊並測量尺寸。

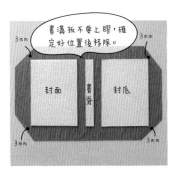

書溝板不要上膠，確定好位置後移除。

封面　書脊　封底

3mm　3mm
3mm　3mm

5 參照上圖將硬紙板黏貼在封面用紙的內側面。剪掉四個邊角，但距離厚紙板要預留3mm左右。

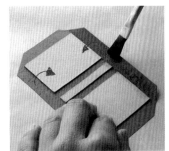

6 長邊塗抹膠水，向內摺並黏貼於硬紙板上。

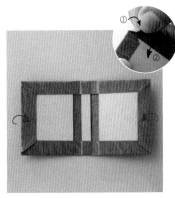

7 短邊同樣塗抹膠水，向內摺並貼於硬紙板上。參照右上角圖片，分2階段將邊角向內摺。

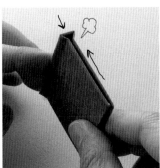

8 將封面對摺，確實摺出書溝形狀。

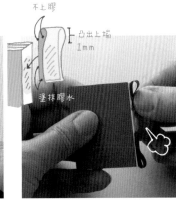

不上膠

凸出上端1mm

塗抹膠水

9 將2條書頭布緞帶對摺，各自用木工用黏著劑貼於書脊的天頭與地腳處。凸出上下兩端的部分呈圈狀。

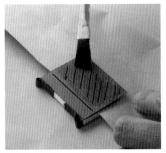

10 在封裡頁背面塗抹膠水。距離書脊5mm處不要上膠。

11 將封裡頁黏貼在封面內側。3邊的「飄口」距離要相同。

12 用竹籤壓在書溝上，並用橡皮筋等固定，靜置一段時間使其成型。

Bookbinding

CHAPTER

3

挑選素材的技巧

—— 即便是平凡無奇的印刷品，

只要稍微改變素材，

呈現出來的質感便會截然不同。

不要只是單純印刷在紙張上，

若能在紙張上添加一些不同的元素，

看起來就好比經過特殊加工處理。

正因為是手工書，

才能自行搭配各式各樣的素材小物。

不用刻意添購，

我們身邊就有許多可以活用的素材，

現在就請大家一起尋覓，

找出最適合自己作品的素材吧。

MATERIAL SELECTION
TECHNIQUE

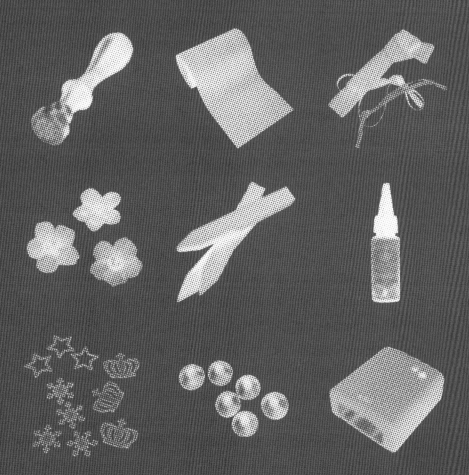

好用的美甲專用配件飾品

NAIL ART SUPPLIES

百圓商店裡也買得到的各種美甲專用配件，除了用於指甲彩繪外，也可以活用在印刷・加工上，讓作品更顯多采多姿。雖然尺寸迷你，使用量也不多，但這一類的配件飾品多半色彩豐富且閃閃發亮，只需要少量重點裝飾就能瞬間吸引眾人目光。使用方法越多樣化，作品成果也更具多變性。

立體鑽飾

立體鑽飾是非常實用的配件飾品，小小1顆就能讓作品充滿華麗感，適合用於卡片上的重點裝飾。

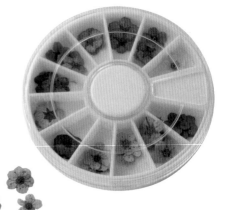

迷你乾燥花

小型真花做成的乾燥花。由於乾燥花極為脆弱易碎，適合用於護貝、冷裱膜護貝或滴膠等能保持乾燥花原形的加工處理。

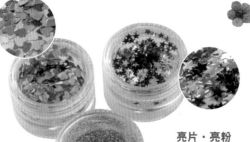

亮片・亮粉

小星星等各種形狀的亮片。可點綴在印刷紙上一起護貝，或者撒在以木工用黏著劑輕刷過的絹印上。

絨毛粉

細微的纖維素材。以木工用黏著劑黏貼的話，
雖然持久性不佳，卻能簡單處理植絨加工。與
滴膠混合使用，可呈現有別於一般顏料上色的
特殊素材感。

UV光療燈

光療燈原本是用於指甲彩繪中使凝膠指甲變乾變硬
的設備，透過其紫外線的照射，同樣能使樹脂版曝
光，或者使UV膠變乾。UV光療燈依功能有各種價
格與種類，這裡使用能處理小圖片的小型光療燈就
可以了。

金屬貼飾

比亮片稍微大一些的金屬貼飾。除平面外，也
有立體圖案的貼飾。和立體鑽飾一樣，只需要
1片，就能凸顯獨特的存在感。

超細微粒亮粉

超細微粒亮粉比一般亮粉還要細緻，可與顏料混
合使用。由於粒徑非常小，混合在木工用黏著劑
裡拿來進行絹版印刷也不會阻塞網孔。

117

Material selection

金屬風名牌和外框

METALLIC PLATE

使用金、銀標籤紙製作金屬名牌。將書名標題製作成金屬風名牌再貼於硬皮封面上，作品瞬間多了質感，也更有高級品的感覺。這次將為大家介紹金屬風名牌與金屬風外框兩種類型。金屬風外框可套用在任何紙張上，做出窗框的感覺。

成　本 ☆ ★ ★ 　　難易度 ☆ ☆ ★ 　　時　間 ☆ ★ ★

TOOLS & MATERIALS

工具・材料

建議使用不易沾上指紋的霧面標籤紙。

✔厚紙板（1mm厚）
✔美工刀
✔尺

✔金屬風標籤紙

PROCESS

步驟

金屬風名牌

1 將文字圖形與裁切標記一起列印在金屬標籤紙上。未列印裁切標記的話，也可以手繪方式畫上去。

金色標籤紙

2 參照裁切標記，用美工刀的刀背壓出預先設定位置的摺線。

3 裁切與名牌大小相同的厚紙板。

名牌大小的厚紙板

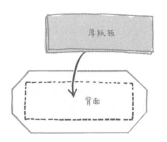

4 由於厚紙板較厚，裁切邊角時要多預留一些空間。

5 撕下標籤紙的背膠，將厚紙板沿著步驟3中壓好的摺線黏貼。

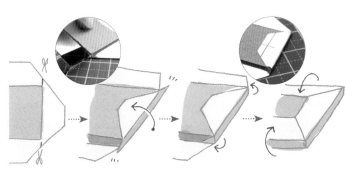

6 如圖所示，用剪刀沿紅線剪開，將周圍的標籤紙往內摺並黏貼在厚紙板上。用力沿著邊緣按壓，除了讓邊角更有稜有角外，也讓標籤紙牢牢地黏貼在厚紙板上。

7 完成。背面塗抹木工用黏著劑，便能隨意黏貼在任何地方。

金屬風外框

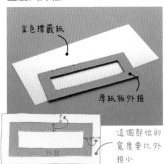

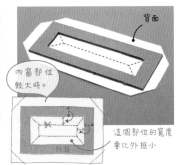

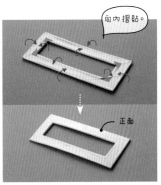

1 先用厚紙板做出外框形狀。取一張標籤紙，尺寸必須比外框大。

2 撕下標籤紙背膠，將厚紙板貼於標籤紙中央並剪掉標籤紙的四個邊角。接下來，用美工刀沿著圖中的紅色虛線割開。

3 將外框四周圍的標籤紙摺貼至厚紙板背面。可從背面貼一張透明薄膜在內窗部位。

Material selection

活用**UV**凝膠製作立體貼紙

UV RESIN

將凝膠（樹脂液）抹在貼紙上，平面貼紙也能瞬間變立體。凝膠有2種類型，一為紫外線照射後會變硬；一為混合2種液劑使其變硬。後者處理起來較費事，凝膠變硬的時間也較長，因此這次使用透過UV光療燈照射就會立即變硬的UV凝膠。

成　本　☆☆★　　　難易度　☆☆★　　　時　間　☆☆★

TOOLS & MATERIALS

工具・材料

百圓商店裡就買得到。

除了已事先上色、乾了會變硬的種類外，也有成品摸起來Q彈的種類。

✔UV凝膠

✔貼紙等

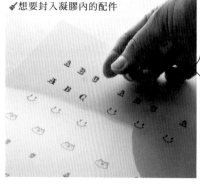

✔想要封入凝膠內的配件

除了不可將新鮮素材封入凝膠內，其餘飾品配件都OK。若是透明片素材，還能夠與凝膠融合呈現一體感。

指甲彩繪專用UV光療燈。

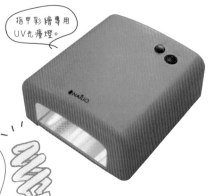

飼養寵物專用的UV燈也OK！請勿直視燈光，務必加裝燈罩。

✔鑷子（有的話比較方便）

✔牙籤

✔UV光療燈（燈泡也可以）

PROCESS
步驟

1 這次使用列印在投影片上的圖形。將圖形一一裁剪下來。

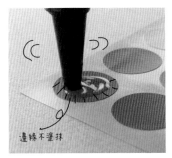

邊緣不塗抹

2 以凝膠取代黏著劑塗抹在貼紙上，薄薄一層就好。邊緣一圈不抹凝膠。

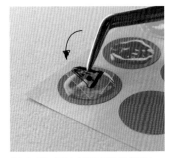

3 將1置於步驟2塗抹的凝膠上。使用鑷子比較方便作業。

4 從上方輕壓，將投影片下的氣泡擠出來。

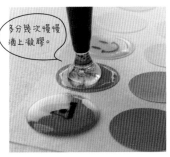

多分幾次慢慢滴上凝膠。

5 慢慢地將凝膠滴在4上方。凝膠會緩緩向周邊擴散，所以不要一次倒太多。

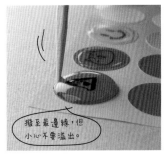

撥至最邊緣，但小心不要溢出。

6 凝膠未擴散的地方，稍微用牙籤撥一下。若有氣泡，小心的用牙籤戳破。

7 凝膠會因為表面張力而止於貼紙邊緣，但一不小心就會溢出，務必謹慎處理。

8 使用UV光療燈使凝膠變硬。變硬時間依光療燈的瓦數與凝膠量而異，請隨時留意硬化程度。

需要貼在有弧度的地方或希望凝膠有Q彈感，建議使用較軟凝膠。

9 完成。凝膠變硬後會膨脹，但貼紙背面可能會稍微內凹。黏著性不佳的貼紙，更要小心處理。

封蠟

SEALING WAX

封蠟是一種用來密封信件，具有相當古老歷史的文具。近年來也常用於裝飾卡片或手工書上。一般封蠟用的蠟粒易裂開，不適合用於需要投遞的信件，而且處理過程比較費時費工。這裡將為大家介紹既簡單又能量產，而且適合投遞的封蠟方法。

成　本　☆ ★ ★　　　難易度　☆ ☆ ★　　　時　間　☆ ★ ★

TOOLS & MATERIALS

工具・材料

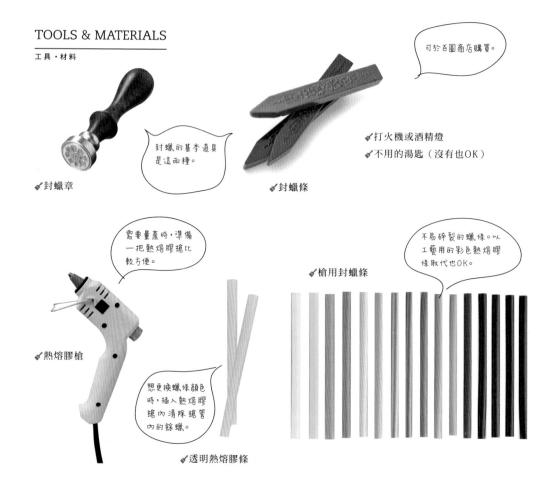

可於百圓商店購買。

封蠟的基本道具是這兩種。

✔ 封蠟章

✔ 封蠟條

✔ 打火機或酒精燈
✔ 不用的湯匙（沒有也OK）

需要量產時，準備一把熱熔膠槍比較方便。

✔ 熱熔膠槍

想更換蠟條顏色時，插入熱熔膠槍內清除槍管內的餘蠟。

✔ 透明熱熔膠條

✔ 槍用封蠟條

不易碎裂的蠟條。以工藝用的彩色熱熔膠條取代也OK。

PROCESS
步驟

直接火烤也行，但放在湯匙上加熱比較安全。

基本使用方法

1 加熱蠟粒使其熔化，倒在需要封蠟處理的地方。

2 趁倒好的蠟尚未變硬前，將封蠟印章垂直蓋在熱蠟上。

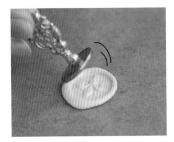

3 約20～30秒，蠟凝固後就可以移開印章。

槍用封蠟條使用方法

槍用封蠟條十分有彈性，就算需要投遞也比較不會損壞。另外，搭配熱熔膠槍一起使用，方便大量製作。

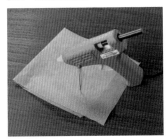

1 將蠟條插入熱熔膠槍中。下面鋪一張烘焙紙，預防熱蠟滴落。

2 預熱熱熔膠槍，扣下扳手後就能將熱蠟擠在需要封蠟處理的地方。

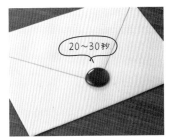

20～30秒

3 依季節氣候而異，原則上停留20～30秒後再蓋印。

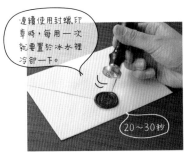

連續使用封蠟印章時，每用一次就要置於冰水裡冷卻一下。

20～30秒

4 趁熱蠟未變硬之前蓋印，同樣停留約20～30秒後移開印章。

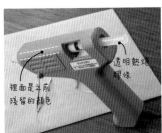

裡面是之前殘留的顏色

透明熱熔膠條

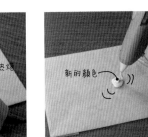

新的顏色

5 想要更換蠟條顏色時，改插入透明熱熔膠條，將熔膠擠在烘焙紙上，直到熔膠變透明無色為止。接著再取其他顏色的蠟條插入熱熔膠槍中，同樣將熔膠擠在烘焙紙上，直到擠出新顏色的熱蠟為止。

貼布
CLOTH BOUND

大家應該看過，有不少辭典或西方書籍都是布製封面。這和在飾品置物盒上貼布的「厚紙工藝（Cartonnage）」是相同的加工方法。想增加高級質感就使用天鵝絨，想多點溫暖情懷就使用亞麻布。貼布加工法會因布料種類的不同而產生各種多變且多樣化的成品。這裡將為大家介紹簡單速成的封皮貼布方法。

成　本　☆★★　　　難易度　☆☆★　　　時　間　☆☆☆

TOOLS & MATERIALS
工具・材料

✔布料
✔封裡頁
✔黏合襯（厚的比較適合）
✔厚紙板
✔熨斗
✔剪刀・美工刀

✔加些許水稀釋的木工用黏著劑
✔塗抹黏著劑用的毛刷
✔盛裝黏著劑的小盤子

加水稀釋木工用黏著劑時，請隨時注意稀釋情況，水太多恐會降低黏著效果。

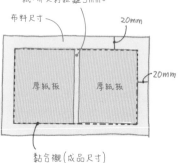

兩張厚紙板之間的距離是內容物的厚度。如果只夾一張紙，那大約距離5mm。

布料尺寸
20mm
厚紙板　厚紙板
20mm
黏合襯（成品尺寸）

PROCESS
步驟

打底加工

1 這次要製作卡片夾，請先做好對摺的封皮。

布料　黏合襯

2 裁剪一塊比成品四邊各多出20mm的布料（請參照上圖）。並準備一張打底加工用的黏合襯。

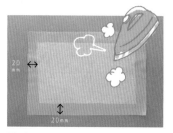

20mm
20mm

3 將與成品同尺寸的黏合襯置於布料正中央，並以熨斗熨燙。

將內襯紙板貼於布料上

4 在黏合襯上塗抹薄薄一層木工用黏著劑，並將厚紙板貼上去。請參考上圖，剪裁布料四個邊角。

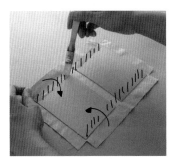

5 將木工用黏著劑塗抹於厚紙板的上方與下方（圖中斜線），並將布料的長邊向內摺貼在厚紙板上。

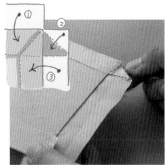

6 布料邊角處也抹上黏著劑，向內摺一個三角形（請參考上圖的紅色三角形）。

黏貼封裡頁

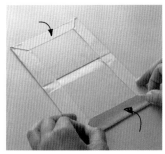

7 同5的步驟，先在厚紙板上塗抹木工用黏著劑，再將短邊向內摺貼在厚紙板上。

8 裁剪一張比成品四邊各少3mm的封裡頁用紙。

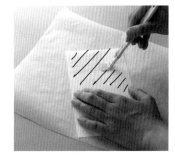

9 在封裡頁用紙的背面塗抹木工用黏著劑。

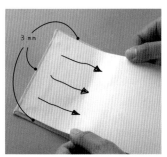

10 將封裡頁用紙黏貼在厚紙板上，四邊各留3mm作為「飄口」。黏貼時依箭頭指示從側邊貼起。

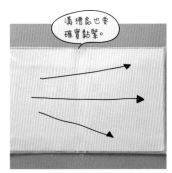

11 黏貼時注意勿讓空氣跑進去，依箭頭指示從一側貼至另外一側。

12 完成。用重物壓在上面一天，直到黏著劑變乾。

Material selection

緞帶與蕾絲

RIBBONS & LACE

黏貼也可以，打結也可以，緞帶與蕾絲是非常好靈活運用的素材。寬版緞帶能作為一般布料使用，像是取代書背膠帶、精裝本的書頭布、書籤線等。另一方面，添加一些蕾絲素材，能讓作品更顯少女情懷。

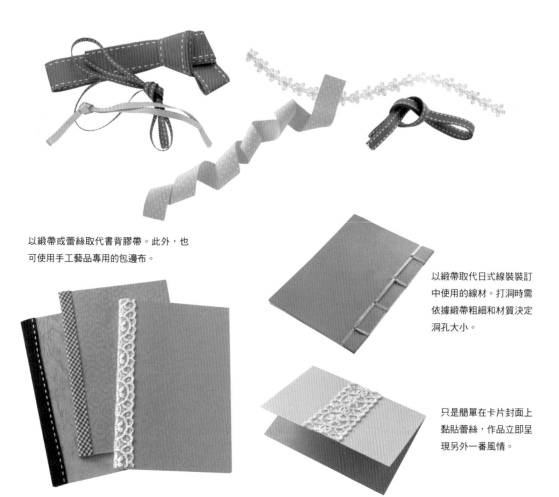

以緞帶或蕾絲取代書背膠帶。此外，也可使用手工藝品專用的包邊布。

以緞帶取代日式線裝裝訂中使用的線材。打洞時需依據緞帶粗細和材質決定洞孔大小。

只是簡單在卡片封面上黏貼蕾絲，作品立即呈現另外一番風情。

紙張以外的素材
MATERIALS OTHER THAN PAPER

絕大多數的印刷品都以紙類為主，但印刷在紙張外的素材上別有一番迷人樂趣。有些素材適用於印表機，有些則不行。若無法透過印表機列印，可利用Chaper 1 中介紹過的絹版印刷、油印或蓋章方式進行印刷·加工處理。

Material selection

描圖紙
描圖紙呈半透明，具有描摹功能。有紙質較厚的描圖紙，也有彩色描圖紙，使用種類和方法依個人創意而定。可活用半透明的特性，覆蓋於印刷品上增添朦朧美。

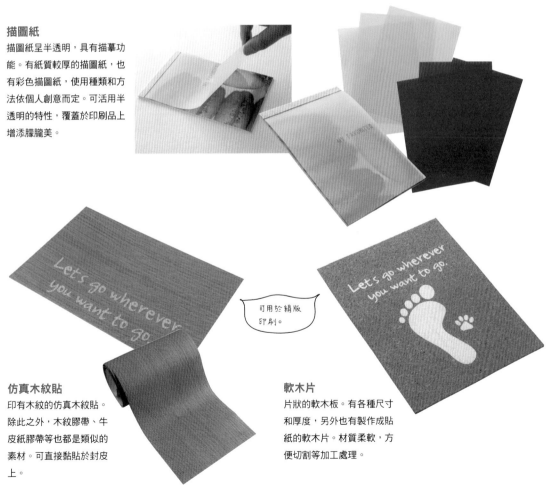

可用於絹版印刷。

仿真木紋貼
印有木紋的仿真木紋貼。除此之外，木紋膠帶、牛皮紙膠帶等也都是類似的素材。可直接黏貼於封皮上。

軟木片
片狀的軟木板。有各種尺寸和厚度，另外也有製作成貼紙的軟木片。材質柔軟，方便切割等加工處理。

投影片

投影機（OHP）專用的透明投影片。能使用印表機或影印機列印。和描圖紙一樣都具有透明特性，可活用這個特性增加穿透感。

將印有文字的裝飾投影片覆蓋在照片上。

Very cute Java Sparrow Birds, Clay Bird Craft.

活用透明感的一種設計方式！

I ALWAYS APPRECIATE YOU.

使用投影片製作資料夾（請參照P136、137）。
若資料夾等使用率高的話，為避免印刷面摩擦受損而顯得破舊，可事先於表面黏貼一層投影片當作保護膜。

善用裁切標記使手工作品更完美

HOW TO USE THE TRIM MARKS

想要讓手工印刷品更完美，就絕對少不了「裁切標記」。現在讓我們一起來學習使用裁切標記的各種技巧。

何謂裁切標記？

「裁切標記」也稱為「切割線（trim mark）」，是裁切印刷品或多色印刷中用於對照相對位置時的依據。以家用印表機列印時，紙面上的圖形難免會稍微位移，就算再怎麼對齊紙張，也難以精準地列印在相同位置上，但如果我們在大於成品尺寸的紙張上先畫好裁切標記再送印，最後再依裁切標記裁修，就能製作出最完美的手工作品。

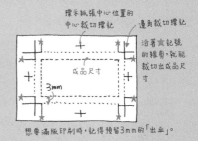

標示紙張中心位置的中心裁切標記　　邊角裁切標記

沿著★記號的線剪，就能裁切出成品尺寸

成品尺寸

3mm

想要滿版印刷時，記得預留3mm的「出血」。

標示裁切標記的方法

若經由電腦列印，可以直接使用軟體標示裁切標記，然後送印。如果沒有這些設備，就只能靠自己手繪裁切標記用紙。用易撕的膠水將原稿貼在依成品尺寸製作的裁切標記用紙上，然後再以影印機複印。若要列印其他印刷內頁時，則撕下原本貼在用紙上的原稿，然後貼上新的原稿再複印即可。當然了，大家也可以多影印幾張裁切標記用紙，再將原稿逐一貼上。

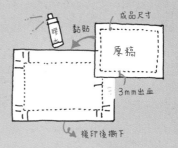

噴膠　　黏貼　　成品尺寸

原稿

3mm出血

複印後撕下

對摺後裁切

為了裝訂成冊，通常於印刷、裁切後再依頁序摺成書帖，但對摺後可能就看不到原本印好的裁切標記。因此對摺後要再修邊處理的話，必須事先用美工刀在裁切標記線上劃一刀。如此一來，就算將印刷內頁對摺，從背面也可以看到切痕，再來只需要將每一頁的切痕對齊，就能整齊地進行修邊處理。

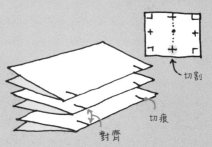

切割

切痕

對齊

絹版印刷的裁切標記

多色絹版印刷時，裁切標記也是非常重要的好幫手。多色印刷，有幾個顏色就需要製作幾個網版。在這種情況下，先在原稿上標示裁切標記，就能一舉在所有網版的相同位置上標示裁切標記。實際印刷時，先以膠帶黏貼需要做裁切標記的地方，再把裁切標記印刷於膠帶上。之後以印刷於膠帶上的裁切標記為記號，將其他網版堆疊在一起。若要依據裁切標記進行裁切，就不需要刻意貼上膠帶。

對齊　　第2網版　　第1網版

裁切標記

運用技巧篇

—————— 現在讓我們使用前面介紹過的
各種道具和技巧，
一起動手製作印刷品吧。
活用裝訂法製作月曆、
使用縫紉機製作純手工資料夾、
紙工藝的展開圖、
名為ZINE的獨立出版雜誌等等。
希望透過這裡的介紹，
讓大家創作出各式各樣獨具自我特色的美麗作品。

Techniques to apply

TECHNIQUES
TO APPLY

形形色色的月曆
VARIOUS CALENDAR

月曆頁數少，是人人可以嘗試手作的簡單裝訂本。雖然通稱為月曆，但其實有各式各樣的類型，像掛曆、三角桌曆、日曆、海報年曆等。現在讓我們使用前面介紹過的各種加工方式，一起挑戰形形色色的月曆吧。

壁掛式車縫裝訂掛曆

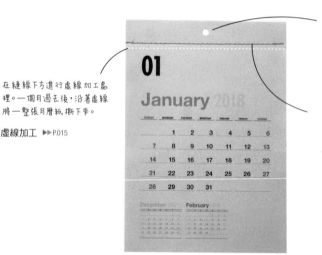

在縫線下方進行虛線加工處理。一個月過去後，沿著虛線將一整張月曆紙撕下來。

虛線加工 ▶▶ P.015

由於是壁掛式，記得在最後用打孔機打洞。可以掛在圖釘或掛勾上。

用縫紉機將12月份的月曆紙車縫在一起。

車縫裝訂 ▶▶ P.078、P.079

PROCESS
步驟

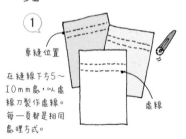

① 車縫位置

在縫線下方5～10mm處，以虛線刀製作虛線。每一頁都是相同處理方式。

虛線

② 將所有月曆紙堆疊整齊後用長尾夾固定，然後以縫紉機進行車縫裝訂。

③ 在上方打洞時，若紙張太厚無法一次打穿，可在車縫之前分頁打孔。

壁掛式活頁裝訂掛曆

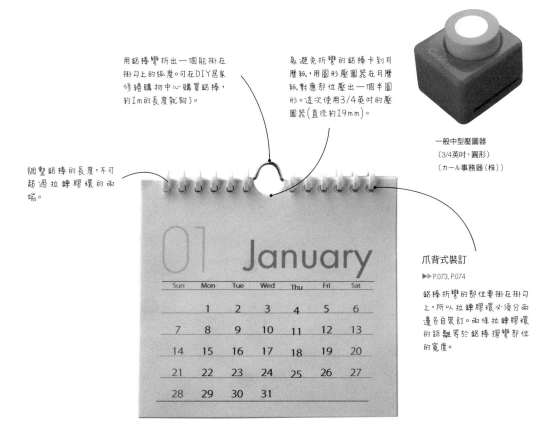

用鋁棒彎折出一個能掛在掛勾上的弧度。可在DIY居家修繕購物中心購買鋁棒，約1m的長度就夠了。

為避免折彎的鋁棒卡到月曆紙，用圓形壓圖器在月曆紙對應部位壓出一個半圓形。這次使用3/4英吋的壓圖器（直徑約19mm）。

一般中型壓圖器
（3/4英吋，圓形）
（カール事務器（株））

調整鋁棒的長度，不可超過拉鍊膠環的兩端。

爪背式裝訂
▶▶ P.073, P.074

鋁棒折彎的部位要掛在掛勾上，所以拉鍊膠環必須分兩邊各自裝訂。兩條拉鍊膠環的距離等於鋁棒摺彎部位的寬度。

PROCESS
步驟

①
中心

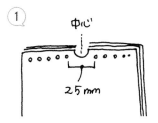

25mm

用打孔機在月曆紙上方打洞。中心部位用圓形壓圖器壓出一個半圓形。

②
慢慢分段式折彎鋁棒

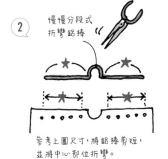

參考上圖尺寸，將鋁棒剪短，並將中心部位折彎。

③
調整使鋁棒折彎處不會卡到月曆紙

拉鍊膠環

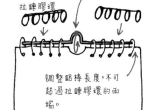

調整鋁棒長度，不可超過拉鍊膠環的兩端。

壁掛式騎馬釘裝訂掛曆

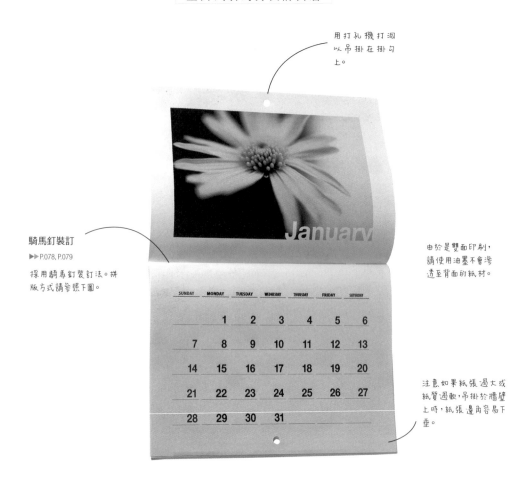

用打孔機打洞以吊掛在掛勾上。

騎馬釘裝訂

▶▶ P.078, P.079

採用騎馬釘裝訂法。拼版方式請參照下圖。

由於是雙面印刷，請使用油墨不會滲透至背面的紙材。

注意如果紙張過大或紙質過軟，吊掛於牆壁上時，紙張邊角容易下垂。

SUNDAY	MONDAY	TUESDAY	WEDNESDAY	THURSDAY	FRIDAY	SATURDAY
	1	2	3	4	5	6
7	8	9	10	11	12	13
14	15	16	17	18	19	20
21	22	23	24	25	26	27
28	29	30	31			

PROCESS

步驟

請參照右圖，7張紙皆為雙面列印，包含1月至隔年1月的月曆紙，最後再以騎馬釘方式裝訂。

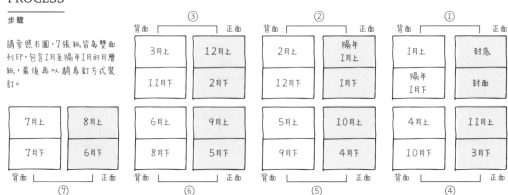

活頁裝訂三角桌曆

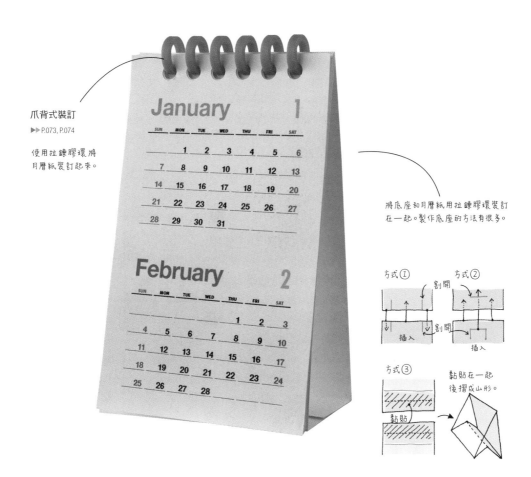

爪背式裝訂
▶▶ P.073, P.074

使用拉鍊膠環將
月曆紙裝訂起來。

將底座和月曆紙用拉鍊膠環裝訂
在一起。製作底座的方法有很多。

方式① 方式②
割開
插入 割開
插入

方式③
黏貼在一起
後摺成山形。
黏貼

PROCESS

步驟

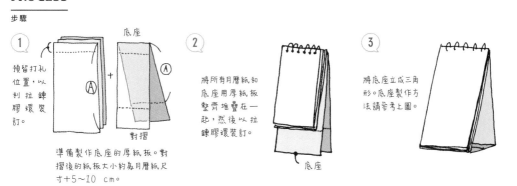

① 預留打孔
位置,以
割拉鍊
膠環裝
訂。

底座
ⓐ + ⓐ
對摺

準備製作底座的厚紙板。對
摺後的紙板大約為月曆紙尺
寸+5~10 cm。

② 將所有月曆紙和
底座用厚紙板
整齊堆疊在一
起,然後以拉
鍊膠環裝訂。

底座

③ 將底座立成三角
形。底座製作方
法請參考上圖。

活用縫紉機
UTILIZING SEWING MACHINES

車縫裝訂中的大幫手縫紉機，不僅可用於裝訂書冊，還有其他各式各樣的使用方法。像是將紙張像布料一樣車縫，製作不用任何膠水的紙藝品。由於縫線顏色和針趾花樣琳瑯滿目，更加能夠享受千變萬化的創作樂趣。不同的針趾花樣也可視為作品設計的一環。

| 成　本 | ☆ ★ ★ | 難易度 | ☆ ★ ★ | 時　間 | ☆ ★ ★ |

純手工資料夾

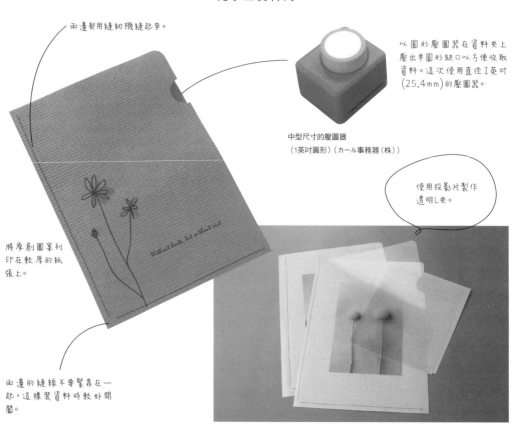

兩邊都用縫紉機縫起來。

以圓形壓圖器在資料夾上壓出半圓形缺口以方便收取資料。這次使用直徑1英吋（25.4mm）的壓圖器。

中型尺寸的壓圖器
（1英吋圓形）（カール事務器（株））

使用投影片製作透明L夾。

將原創圖案列印在較厚的紙張上。

Without bustle, but without rest

兩邊的縫線不要緊靠在一起，這樣裝資料時較好開闔。

PROCESS
步驟

做記號

1 準備2張厚底紙材或投影片，並在2邊的車縫部位上做記號。

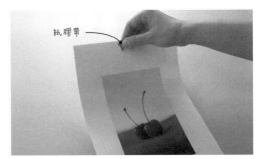

紙膠帶

2 使用紙膠帶或長尾夾固定，防止2張紙移位。

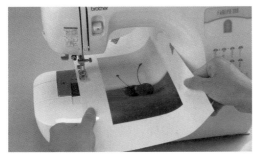

3 以縫紉機沿著步驟**1**中做好的記號車縫直線，將2張紙縫在一起。

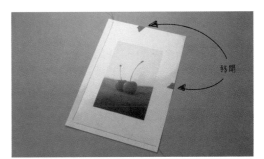

移開

4 縫好2邊後，再移走步驟**2**固定用的紙膠帶或長尾夾就完成了。

送布齒無法移動布料時

使用縫紉機車縫布料以外的素材時，像是塑膠袋等表面過於光滑易導致送布齒無法移動素材或產生纏線現象。這時只要在素材下方墊一張面紙一起車縫，便能使送布齒正常運作。縫好之後，再撕破面紙就可以了。

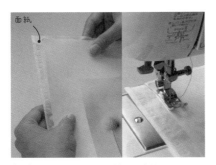

面紙

1 素材底下墊一張面紙一起車縫。

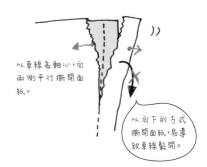

以車線為軸心，向兩側平行撕開面紙。

以向下的方式撕開面紙，易導致車線鬆開。

2 縫完之後，撕破並移除面紙。

虛　線

縫紉機不穿線，以只穿孔的方式製作虛線。請事
先將針趾長度設定短一點。

信　封

準備好製作信封的紙材，以縫紉機車縫的方式取代
膠水黏貼。由於不需要預留黏貼區域，直接取2張
長方形的紙堆疊在一起就能製作信封。

卡　片

選好針趾花樣作為卡片邊框。更換不同顏色的
縫線，讓卡片更多采多姿。

應用篇與展開圖
ADVANCED VERSION

接下來將為大家介紹只透過切割與摺疊就能完成的紙類手作品,以及騎馬釘裝訂法的變化型。例如只需要1張紙,不用任何膠水製作文件夾;以及搭配騎馬釘裝訂,製作附有內袋的封面。除此之外,還有應用虛線加工製作虛線易撕信封的展開圖等,希望各種應用方法有助激發大家的創作靈感。

雙袋式文件夾

利用經摺式摺疊法製作雙袋式文件夾。只需要摺疊,不需要膠水黏貼。

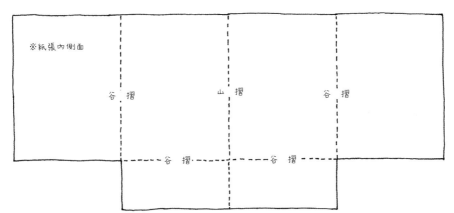

PROCESS
步驟

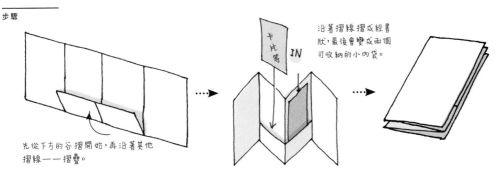

卡片寫 IN

沿著摺線摺成經書狀,最後會變成兩個可收納的小內袋。

先從下方的谷摺開始,再沿著其他摺線一一摺疊。

附有內袋的封面

製作附有內袋的騎馬釘裝訂封面。裁剪封面用紙時，天頭與地腳部分必須多預留一些長度，接著只需要將下方部分往內側摺，然後進行騎馬釘裝訂即可。

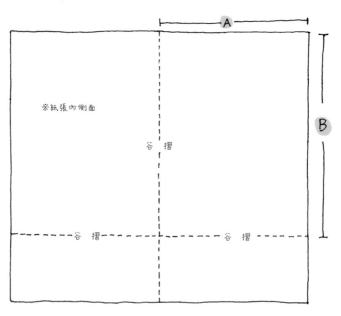

PROCESS

步驟

準備封面用紙，天頭與地腳部分多預留一些長度，將地腳往上摺，摺成成品尺寸。

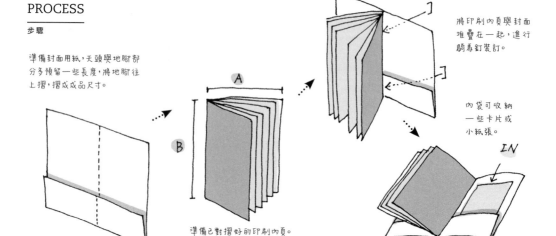

準備已對摺好的印刷內頁。

將印刷內頁與封面堆疊在一起，進行騎馬釘裝訂。

內袋可收納一些卡片或小紙張。

虛線易撕信封

在信封的封蓋處壓虛線，製作輕輕一撕即可開封的信封。虛線最前端稍
微剪開一個小口，開啟信封時會更加方便順手。

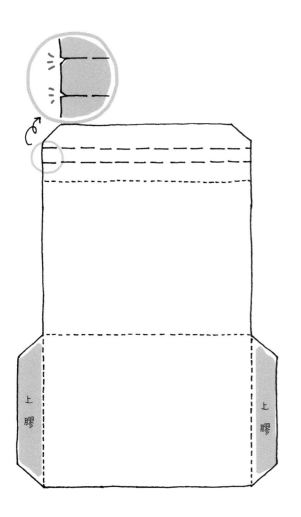

PROCESS

步驟

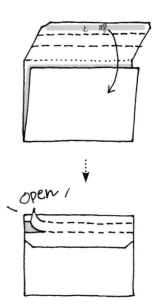

在封蓋處壓2條虛線，收信人只
要沿著虛線撕開，便能輕鬆開
啟以膠水封口的信封。記得封口
時，虛線部位不上膠。

上鎖的文件夾

只要在雙開式文件夾上劃幾刀，立即具有固定功能，同時還能防止文件
夾封面因關不緊而浮動不定。

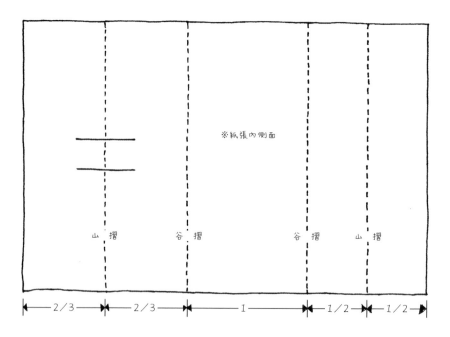

※紙張內側面

| 山摺 | 谷摺 | | 谷摺 | 山摺 |

2/3 ← 2/3 → 1 ← 1/2 → 1/2

PROCESS

步驟

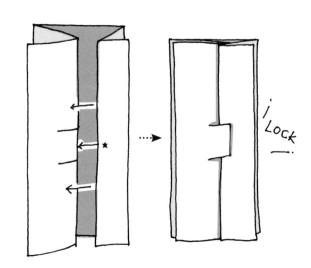

劃開2個切口，將★插
入切口，就可以牢牢固定
文件夾。

Lock

紙本型火柴盒風文件夾

摹仿充滿懷舊氣息的紙本型火柴盒。將整個火柴盒的尺寸放大，立刻變成收納卡片的文件夾。

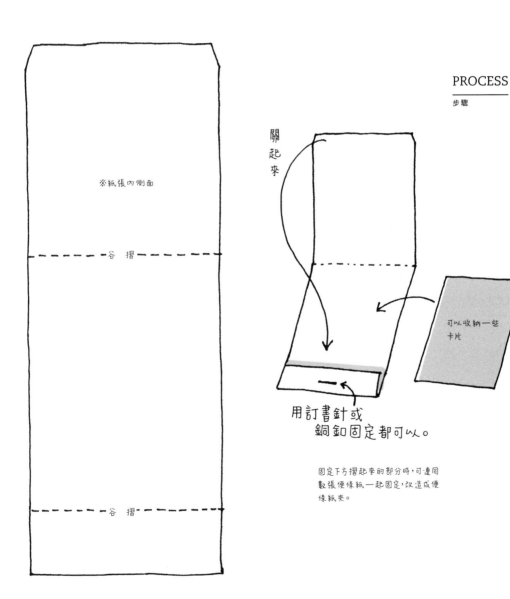

※紙張內側面

谷　摺

谷　摺

PROCESS
步驟

關起來

可以收納一些卡片

用訂書針或
銅釦固定都可以。

固定下方摺起來的部分時，可連同
數張便條紙一起固定，改造成便
條紙夾。

Techniques to apply

分類索引裝訂法

騎馬釘裝訂的變化型。稍微將印刷內頁錯開堆疊，再以騎馬釘法裝訂，
就能製作出類似行事曆或分類電話簿等附有分類索引的裝訂本。內頁錯
開的部分即是分類索引。展開時的尺寸會依實際頁數而異。

PROCESS

步驟

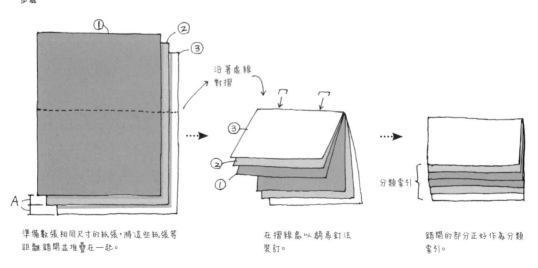

準備數張相同尺寸的紙張，將這些紙張等
距離錯開並堆疊在一起。

在摺線處以騎馬釘法
裝訂。

錯開的部分正好作為分類
索引。

分類索引裝訂法2

以這種方式裝訂的話， 每頁能使用的範圍都相同。但隨著頁數增加，
分類索引區塊會逐漸縮小。

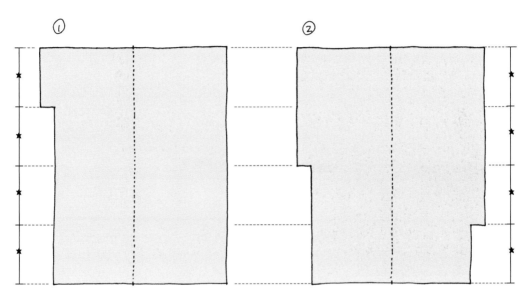

① ②

總頁數為4頁時，天頭與地腳的索引長度各為總書長的1/4。若增加成6頁，則縮小為1/6。

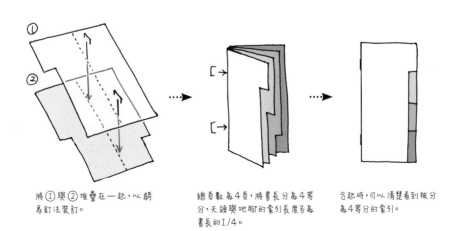

① ②

將①與②堆疊在一起，以騎馬釘法裝訂。

總頁數為4頁，將書長分為4等分，天頭與地腳的索引長度各為書長的1/4。

合起時，可以清楚看到被分為4等分的索引。

Techniques to apply

一起創作ＺＩＮＥ！

Let's make a ZINE

「ZINE」指的是獨立創作且冊數不多的小眾刊物，也就是我們常說的同人誌。
這些刊物不像一般市面上流通的書籍，而是個人自行創作出版，並進而對外販售。
現在已經從過去的寥寥無幾，演變成大型書店甚至還特設專區擺放這些小眾刊物。
喜歡自己做手工藝品的人，想必都曾經有自己動手做手工書並分享給他人的想法吧。
就從現在起，不要只是想，要不要試著將自己喜歡的事物、
自己的創作、想表達的心情都放在ZINE裡面並呈現給更多人一起分享呢？

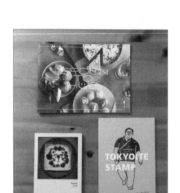

由上至下順時針方向
SPOON TO HUGs：南陽子、イズミ・リード・
タケヤマ、大橋麻耶
TOKYOITE STAMP：Oshima Natsuko
Toastart：yohhko

何謂ＺＩＮＥ？
What is a zine?

大家聽過「ZINE」嗎？

ZINE這個詞源自 "magazine"（雜誌），是個人或一群人針對某特定主題或興趣所編輯創作的獨立出版雜誌，近年來正悄悄地引起一股文化風潮。ZINE也被稱為是小眾刊物、獨立出版發行的刊物（Little Press）。

ZINE原本流行於年輕人與一群從事創作活動的同好之間，無論男女老少，只要是喜歡創作的人都能將自己想傳達給大眾的事物、自己的想法透過ZINE的形式出版。

雖然這也可以說是「同人誌」，但ZINE不限領域、不限形式，創作者可以委託印刷廠印製，當然也可以親手一本一本獨立製作，即便外形標新立異也無妨，可說是充滿豐富個人色彩的創作品。

ZINE的歷史
HISTORY

若說到ZINE的歷史，要回溯至1920～1930年代，當時美國科幻小說迷之間流行一本名為「FANZINE」的自製刊物，據說這就是ZINE的起源。

「ZINE」在網路尚未盛行的時代裡，以音樂、時尚等主題為首，活躍於各個不同的文化圈中，也是傳遞次文化的一種手段。

到了1970～1990年代，ZINE在美國、歐洲等地成為主流，而且不再侷限於文化圈中，逐漸將觸角延伸至運動界，例如「FOOTBALL FANZINE」等。尤其是日本，更延伸至動漫界，動漫迷們在大型Comic Market（同人作品展賣會）中推出的的同人誌更是舉世聞名。現在，次文化媒體「ZINE」累積了更多人氣，也越來越吸引更多人投入。

嘗試創作ＺＩＮＥ！
Let's make it.

接下來，將為大家說明如何獨立創作ZINE，以及應該透過什麼方式流通至市面上。我們先把營利擺一旁，將充滿手作溫暖純樸情懷的ZINE散播傳達給更多人！

Techniques to apply

創作ZINE的流程

該怎麼著手創作ZINE呢？從開始製作單本ZINE到上市販售，這之間需要經過什麼流程，進行哪些處理，最後又要以什麼方式流通至市面，接下來就請大家參考以下的說明。

① 決定題材和概念

喜歡的事物、身邊的事物、覺得有興趣的事物等，先試著從決定主題開始。一旦有了確定的主題，就能使何時完成、創作什麼樣的印刷品等目標更明確。

② 思考內容

思考符合主題的要素與內容。準備以主題為中心的文章、照片、插圖等具體素材。隨時記錄必要事項與靈感。如需要取材，則用自己雙眼見證，並拍照、寫下文字記述。

③ 構思設計

決定好內頁架構後，製作配置樣稿。待素材準備妥當後，即可進行下一步的設計作業。透過電腦處理固然方便，但以ZINE來說，手寫或手工剪貼的類比手法更能呈現原汁原味的創作。

④ 印刷和裝訂

裝訂前準備好紙張和各種必要材料。除使用影印機或家用印表機輸出外，頁數冊數少的情況，也可以試著純手工製作。另外，委託印刷公司處理也OK。裝訂方式盡量以符合ZINE旨趣為原則。

⑤ 決定價格

先加總整個創作過程中採買的紙材、文具和油墨等費用，計算所有花費成本。委託店家販售或舉辦小型銷售活動也需要一些手續費，記得將這些雜費一併列入考慮，最後再決定書冊定價。

⑥ 上市流通

事前蒐集可寄賣的店家資料，並再三確認寄送樣品的條件。也可以試著和三五好友一起舉辦限時活動來促銷。

委託店家寄賣時，可能需要支付一冊定價之30～40%的委託手續費。另外也有店家會有條件的進行收購。

與出版社合作共同創作ZINE

嘗試與出版社合作共同創作ZINE並上市販售。在素材方面，承蒙本書攝影師奧富信吾先生的協助，很榮幸能夠使用奧富先生過去拍攝的照片，因此這次與出版社討論後，決定出版一本攝影集。

Let's make it !!

1 市面上有各種不同領域的攝影集，先仔細思考自己想要製作什麼主題的ZINE。這次我們將製作以「自然與植物」為主題的攝影集。為了將照片的魅力如實傳達給讀者，我們決定製作4色全彩印刷的內頁。

2 決定內頁的配置後，我們採用電腦排版軟體（DTP）來製作。至於裝訂方法，考慮速度與預算，決定使用騎馬釘裝訂法，預計製作每冊16頁，共15冊的出版品。一張印刷用紙雙面列印共4頁，以噴墨印表機輸出60頁原稿。

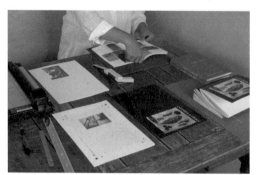

3 採用騎馬釘法裝訂的話，1冊大約5～8分鐘即可完成。我們也另外挑戰數冊精裝本裝訂。先以無線膠裝裝訂，再組合硬皮封面，由於分2階段處理，所以一冊精裝本裝訂平均花費30分鐘左右。

4 關於製作費，單1頁的成本包含紙材10日圓左右、油墨30日圓左右，再加上其他林林總總的雜費，我們決定最終定價為1冊300日圓。除此之外，這次會在有機咖啡店舉辦的活動中參展，活動參展費1天2,000日圓，雖然很擔心銷售狀況，但總算已經成功走到上市這一步。

洽詢ZINE PROJECT
經營團隊「MOUNT ZINE」！

　　原是ZINE發表場地的「MOUNT ZINE」後來成為ZINE的經營團隊，負責籌辦ZINE商店和各式各樣的展出活動。

　　目前MOUNT ZINE所經營的ZINE專門店「MOUNT ZINE shop」就位在東京都目黑區的幽靜住宅區中，店裡陳列各式各樣獨具個人色彩的ZINE作品。

什麼類型的作家比較多呢？

──無論工作性質、性別或年齡，我們接受各式各樣的ZINE作家。

店裡的ZINE作品有哪些主題呢？賣得特別好的是什麼主題？最近的主流作品又是什麼呢？

──小說、料理、攝影集等，什麼樣的主題都有。與其說賣得特別好或主流作品，「ZINE」的宗旨是希望作家能夠自由發揮，將自己「想與他人共享的事物」藉這個機會呈現出來並分享給眾人。

親手做的手工書也可以擺在這裡展示嗎？

──舉凡使用騎馬釘裝訂、線裝、經摺裝訂、硬皮精裝等裝訂書籍，或者作家獨創的手工裝訂書都能擺在這裡展示。其中也有超越傳統裝訂框架，將內容物裝在袋子裡、箱子裡的「ZINE」。

若要參與展示，最初要提交幾本作品？

──最少5本，最多20本。

參與展示時需要接受審查嗎？

──不需要審查。

想在MOUNT ZINE參與展示，該怎麼做才好？

──MOUNT ZINE並沒有受理申請的這種制度。想要參與「ZINE」展示的人，可於招募期間自行上網登入，然後將作品郵寄至指定地址。

展示期間是固定的嗎？

──希望能及時將作家們的想法與興趣傳達給大眾，所以每半年會全部更新一次。

作品全數售罄時，能否再追加？

──作品全數售罄時，可以接受追加冊數。

MOUNT ZINE マウントジン

東京都目黒区八雲2-5-10
☎03-5726-8290
營業時間：12：00～19：00
公休日：星期一、二、四
URL：https://zine.mount.co.jp

宗旨概念
「將原有事物以原有方式呈現」

　　MOUNT ZINE代表櫻井先生表示「我想要支持大家那種任何人都能輕鬆做，並且進一步出版ZINE的想法。除此之外，我不想破壞『ZINE』這種向大眾傳達自由創意與呈現的初衷。招募時採自由登入且不進行審查，為的就是保留ZINE的宗旨與初衷。」

　　至於店鋪方面，為了讓訪客享有如尋寶般的樂趣，並以最輕鬆自在的方式與ZINE相遇，店裡的「ZINE」一律不分類擺放，全部置於平台上任君選購。

印刷・加工用語集

接下來將為大家介紹印刷・加工時常使用的專門用語。先初步瞭解這些技法與相關內容，相信委託印刷廠製作時，大家會比較有概念。

印刷用語

木紋・石紋印刷

將真正的木紋或石紋照片製成印版後，再進行印刷處理的技術。最常應用在建築材料或家具上。一般印刷時會套用既有花紋，但有特殊需求時，也可以客製新花紋印版。

凸版

製版方式之一。印紋高於非印紋部分，凸起於印版上。如同橡皮印章的形狀。

凸版印刷

使用凸版的印刷方式。這是一種古老的印刷技術，古代以木刻版印製古書和浮世繪，廣義來說這些都算是凸版印刷。近代的凸版印刷多指併用鉛字與印刷機械的活版印刷。與平板印刷相比，由於油墨層較厚，印色相對較濃。

立體印刷

立體印刷是指印刷品的視覺效果具有立體感的特殊印刷技術。印刷方式有2種，一為使用能同時拍攝2張照片的特殊照相機製作原稿，然後以紅藍等兩種顏色重疊套色於原稿上。戴上以雙色玻璃紙製作的簡易眼鏡後，就能使印刷品呈現立體感。另外一種則是使用柱狀透鏡的方法。印面上有非常細微條紋，也就是交互將右眼成像與左眼成像印刷在印面上，然後再壓上塑膠製的柱狀透鏡。透過柱狀透鏡，使不同影像分別進入左、右眼，如此一來便能使印刷品產生立體感。

依需印刷

不需要製版，只要有高性能雷射印表機等，就能從電腦直接輸出列印的印刷方式，也稱為隨選印刷或隨選列印。由於直接從電腦將文件輸送至印表機列印，因此不需要事先製版，正因為如此，不但能減少成本，也能在短時間內完成。印刷成本與印刷數量成正比，所以少量印刷時，才有辦法達到成本低又交件快的需求。

刮刮貼紙印刷

文字或圖形隱藏於刮刮膜下，用硬幣等工具刮除或貼膠帶再撕下後就看得到圖文的印刷技術。這種印刷技術常套用於刮刮卡，而且刮刮膜通常為銀色。日文中又稱為「銀剝がし」。但其實除了銀色外，還有其他各種顏色可供選擇。

柔版印刷

一般也稱為彈性凸版印刷，如字面上的意思，以高彈性的樹脂製作凸版進行印刷處理的技術。常套用於衛生紙、瓦楞紙、塑膠袋、不織布或布料等表面稍微凹凸不平的素材上，例如設計性高的牛皮紙膠帶使用的就是柔版印刷。由於製版費低廉且印刷速度快，少量生產也沒問題。這種印刷方式所使用的溶劑相對環保，因此在歐洲地區相當受到矚目。

活版印刷

活版印刷大約於14世紀被發明。凸版印刷中使用金屬製鉛字排版的印刷技術稱為活版印刷。撿字排版後，在版上施墨，覆紙施壓後讓印墨轉印至紙張上。由於在版上施壓，因此紙張上會留有獨特的凹痕。近年來凸版印刷不再只侷限於使用鉛字的印刷，舉凡使用樹脂凸版、鋅等金屬凸版的印刷技術皆稱為凸版印刷。一般用於名片或問候小卡等小範圍的印刷，適合使用黑色單1色油墨。任何紙材都可以，也可以在信封之類的成品上印刷自己的姓名。

食品印刷

使用可食用油墨將文字和圖形印刷在食品上的印刷技術。基於食安和衛生，油墨必須符合食品衛生管理法的規定。印刷時必須接觸食品，所以能進行食品印刷的只有少數具特殊設備且嚴格管理的印刷公司。另外，基於製品的安全性，食品印刷也用於食品外的包裝材料與日用品上。

香味印刷

使用特殊油墨，讓使用者輕摸印刷部位即有花香或食物香氣散發出來的印刷技術。香氣林林總總，例如鮮花、水果、食物、辛香料、線香、肥皂香等。除香水樣品或產品廣告外，若畫作能結合繪畫與果香、花香等香氣，必定能讓賞畫人同時擁有視覺與嗅覺的強列印象。

液晶印刷

印色隨溫度產生變化是液晶印刷的最大特色。液晶雖為液體，但分子間排列得非常整齊，好比是固體結晶。將結晶摻入油墨中製成液晶油墨，而使用這種特製油墨的印刷技術，就稱為液晶印刷。液晶在一定溫度範圍內，反射光波長隨溫度而改變，由紅變紫。基於這種特性，當拿在手上時，顏色會因體溫而改變，還可以用來取代溫度計。紙材方面，建議直接選用黑色紙張，或者先將紙張刷成黑色後再以液晶油墨進行印刷。

植絨印刷

一般也稱為植絨加工。以絹版印刷方式，於刷膠後在印面上植入短毛纖維的印刷技術。另外也有利用靜電植入絨毛的方式。「絨」指的是短絨毛屑或棉絮，依絨面（絨毛）長度呈現有如毛毯或天鵝絨般的柔軟觸感。除紙張外，也可以印刷在其他材質的印刷品上，多套用在聖誕卡或玩具等的印刷。

感溫變色印刷

有一種油墨叫做感溫變色油墨，當油墨受熱或受冷達到事先設定好的溫度時就會變色，使用這種油墨的印刷技術，就稱為感溫變色印刷。是與液晶印刷相似的印刷技術。圖形或文字隨溫度改變而消失或變色。以熱水加熱或放進冰箱裡冷卻都能使圖文產生變化，常用於印刷張貼於澡堂中的海報，這種印刷技術充滿各式各樣的巧思。

鉛字

凸版印刷的原板，在金屬棒上雕刻一個個的凸字。除文字外，也包含記號，像是句號、括號等各種標點符號。

網版印刷

網版印刷也稱為絹版印刷，是孔版畫的一種。在網框上繃上一片絹網或人造纖維布，以各種方法將圖文外的網目封住，讓油墨通過未封住的網目至印刷品上的印刷技術。由於墨層厚，不易滲透至底部，所以也適合印製在紙張外的其它素材上。通常會使用刮刀將油墨刷在網版上，但也可以使用絹版印刷專用的印刷機。

蓄光印刷

使用摻有蓄光材料的蓄光油墨進行印刷，這種印刷技術稱為蓄光印刷。所謂蓄光油墨，是指油墨在明亮場所吸收光能量並加以儲存，然後於黑暗處慢慢發光。在明亮處不明顯的圖案或文字，到了黑暗處會變得格外亮眼，然後隨著時間經過慢慢變暗變模糊。發光顏色包含綠、黃、藍、粉紅、橘色等，而亮度最足夠的是綠色。發光時間依蓄光油墨的品質而異，短自數十分鐘，長至數小時都有，發光時間與油墨價格成正比。印刷在紙張、布料、塑膠、橡膠、金屬或玻璃等素材都可以。另外，還有所謂的BL印刷，使用的是只對不可見光（紫外線）有反應的特殊油墨。

膠印

所謂膠印，是印刷時先將印版上的圖文印在橡皮布上，然後再轉印至紙張或其他印刷品上的一種間接印刷方式。這是利用水與油相斥的原理，屬於平版印刷的一種。由於金屬平版印刷多為膠印，所以若說到膠印，通常指的就是金屬平版印刷。製版成本低，印刷速度快。印量大時格外便宜，像是書本、傳單等印刷物多半採用這種印刷方式。

燙凸印刷

使印面上的油墨凸起並呈現立體感的印刷技術。原本是利用凹版印刷（凹槽裡上墨進行轉印的印刷技術）讓油墨凸起以呈現立體感，但現在只要使用特殊印墨，便能輕鬆讓圖文隆起。特殊印墨的種類林林總總，效果也各有不同。

BAHCO印刷

燙凸印刷的一種，是美國BAHCO公司開發的印刷技術。將加熱後會膨脹的樹脂粉刷在印面上，然後透過加熱使圖文凸起。有透明、金銀、白、珍珠、亮粉色等各式各樣的專用樹脂粉。利用膠印方式處理可大幅節省印刷時間。另外，印刷成品帶有光澤，依不同的光線角度，反射出亮度不一的亮光，而這也是BAHCO印刷的特色之一。常套用於名片、信頭、明信片、衣物的標籤、書籍封面等需要特別強調的部分。

UV打凸印刷

使用UV燈（紫外線）照射下會變硬的特殊油墨讓印面上圖文凸起的一種印刷技術。這也是一種代表性的燙凸印刷。UV打凸印刷不同於平面印刷，能夠給人較深刻且具衝擊性的第一印象，通常也稱為「UV印刷」。有各種顏色的專用油墨，亦可加入亮面或霧面的亮粉拌勻使用。先按照一般印刷方式處理，接著再利用網版印刷於想要打凸的部位刷上專用油墨，最後經UV燈照射就完成了。多用於書冊封面或海報上想要特別凸顯的部位。

發泡印刷

打凸印刷的一種，但不同之處在於發泡印刷使用的是添加發泡劑的專用油墨。通常會先按照一般印刷方式處理，接著在想要打凸的部位刷上專用油墨。加工處理後，印面凸起且具有鬆軟觸感。膨脹的外觀格外引人注意，同時還兼具柔軟觸感。常套用於海報、DM等紙本媒介或T恤。

Techniques to apply

熱縮印刷

如織縮緞般,縮小後會出現細微凹凸皺褶的質感,屬於 UV 打凸印刷的一種。經 UV 燈照射後,油墨會收縮變硬,並產生細小皺褶。皺褶細微程度取決於油墨狀態或 UV 燈照射等條件。可在油墨上套入各種色彩的顏料,但熱縮後顏色通常變淡趨近透明,建議盡量活用草稿印刷的圖文就好。

蝕刻墨印刷

所謂蝕刻,是利用硝酸腐蝕銅板的凸版印刷技術,能呈現美麗的細微線條與粗獷質感。而蝕刻墨印刷是 UV 打凸印刷中的一種特殊印刷,能呈現蝕刻印刷般的銅板質感。印刷在金銀箔紙或帶有金屬風的紙張上,更能發揮蝕刻印刷的質感。使用 UV 油墨,並於絹版印刷後,再透過紫外線照射使油墨變硬。

加工用語

軋型加工

將紙張裁切成指定形狀的加工方式。使用製作成指定形狀的刀模進行裁紙,這個方法自古就有。用刀模切文字、圖形,或者將紙張裁切出特定形狀。

BUSH軋型

使用耐用度高、如餅乾壓模般的不鏽鋼刀模,一次軋型數百張印刷頁的方法。多用於製作厚本書籍、撲克牌、收藏用卡牌等。

PUNCH軋型

將如同餅乾壓模的刀模置於堆疊在一起的紙張或書本上,由上往下施壓軋型的方法。類似 BUSH 軋型。由於幾乎是手動方式,所以作業效率較 BUSH 軋型差,但刀模開版費用便宜,也適合用於較大尺寸的印刷品。

THOMSON軋型

THOMSON 軋型的名稱源自於製造軋型機的大廠「THOMSON 公司」。主要結構為在木板上挖好的溝槽裡嵌入刀片,製作刀模版。而刀模的種類繁多,像是虛線刀、波浪線刀、點虛線刀、拉鍊線刀、圓孔刀等,可依個人需求選用。

圓角加工

指的是將印刷品的邊角切割成圓弧狀的加工方式。除一般卡片外,也用於處理小冊子的書口等部位。邊角成圓弧狀不僅使整體外觀更顯柔和,也能延長紙張的耐久度。

雷射切割

不需要任何刀模型版,直接由電腦下達指令至雷射加工機進行切割。不需要開版費用,但一次只能切割一片,因此耗時且單價高。由於是雷射加工,切面會有些許燒焦痕跡。

打凹加工

與浮雕加工方式相反,一種能使文字與圖案凹陷於紙張表面下的加工方式。燙金加工中,若不使用金屬箔直接加工,也稱為打凹。模版透過壓力作用在印刷品上留下凹陷壓紋,所以不適合使用材質太軟、太薄的紙張。打凹加工後,紙張背面也會留下凹痕。另一方面,除文字、圖案外,用滾筒方式在餐巾紙上壓紋的「搓紋加工」也是打凹加工的一種。

摺線加工

在紙質較厚的紙上先製造凹痕以利之後摺疊處理的加工方式。為減少摺疊時紙張上出現裂痕,通常會先進行摺線加工。壓摺線時,山摺面為凹,谷摺面為凸。

表面加工

表面加工的目的是強化印刷品表面的韌度,同時也為了呈現另外一種美感。

PP加工

常用於雜誌或書籍封面,可避免被水潑濕或減少磨損。黏貼於紙張上的 PP 膜(polypropylene)分為亮面與霧面兩種,可是卻被批評有紙類回收上的問題。除此之外,能使封面呈現光澤的表面加工還包括熱貼合硬化樹脂的 PC 上光、塗抹 UV 油墨的 UV 上光等。PC 上光和 UV 上光都可以局部加工。另一方面,還有企業獨自開發的表面加工法。

亮面加工

在表面塗上一層亮光漆(vamish,以樹脂為原料的透明漆)的加工方式。亮光漆分為亮面與霧面兩種。可經由膠印、柔版印刷或絹版印刷等方式上漆,依印刷數量和預算選擇最適當的印刷(上漆)方式。可局部上漆,用於提升設計感。

貼合加工

將同種類紙材或不同種類紙材、膠膜、金屬箔紙等黏貼在一起的加工方式。處理方法很多,像是塗上黏著劑、使用黏著專用膠膜,然後透過加熱、加壓方式讓素材貼合在一起。常套用於包裝用紙或印刷品表面上,而貼合加工用的膠膜則另外稱為護貝膠膜。

背膠加工

製作標籤、貼紙的素材、用紙、形狀和印刷方式琳瑯滿目。背膠加工處理時會依照用途使用不同的黏著劑。舉例來說,黏貼於汽車上的貼紙,需具有高黏性以耐風雨;黏貼於食品上的貼紙,則必須確保衛生安全。貼紙樣式大致可分

為兩種，一為「滿版」，背膠形狀與正面圖案形狀一致，使用時整張撕下來；一為「非滿版」，使用時只撕下中間圖案部分，留下四邊多餘的區塊。

浮雕加工

利用凸版使圖形或文字向上隆起的加工方式。常用於凸顯名片上的商標名或書籍封面上的書名。浮雕加工有時也另指浮雕藝術紙或壁紙等表面有浮雕圖案的紙張加工。於紙張表面使用特殊油墨使圖案呈現立體感的燙凸印刷也算是浮雕加工的一種。可以簡單壓出浮雕圖案的事務用品稱為浮雕壓圖器，常用於一般資料文件上。

虛線加工

為了方便將紙張一頁頁撕下來，事先於紙張上進行虛線切割處理的加工方式。多用於優惠券或票券。

製盒加工

從紙張到製作成包裝盒等立體印刷品的加工方式。近年來常用來作為一種設計表現的手法，並非只是單純盛裝製品的包裝盒。另一方面，從組裝紙材成為立體作品的層面來看，製盒加工同時結合了紙工藝和紙作藝術作品。

燒烙加工

使用火柴棒、蠟燭或線香等在紙張或可燃性素材上燒烙圖案，另外也可以活用燒烙時形狀不規則的特色作為設計表現的一環。

燙金加工

自古常用於精裝本封面或箱盒上的加工方式，將金、銀箔等熱壓在文字上。過去常使用金銀等金屬箔，但現在多改用膠紙事先以染料（色素溶於水或油）、顏料（內含色素不溶於水或油的粉末）加工處理，並且有各種顏色與質感的金銀箔紙。使用方式相當廣泛，不再侷限於裝飾文字。例如，在金銀箔紙上塗抹黏著劑，再熱壓於紙張上。除此之外，也可以在 UV 打凸印刷後再進行燙金加工處理。

使用工具一覽

這個單元將再次為大家介紹本書中出現過的各種工具。想購買特殊工具時,可以先參考一下這個單元。

紙張加工工具

各種壓圖器

可於文具店或百圓商店等購買。

小型壓圖器
▶▶ P.008, P.010

中型壓圖器(カール事務器(株))
▶▶ P.010, P.133, P.136

四合一美角刀
▶▶ P.011

花邊壓圖器
▶▶ P.011

邊角壓圖器
▶▶ P.011

打孔機

可於文具店或百圓商店等購買。

單孔打孔機(孔徑3mm/孔徑5mm)
▶▶ P.070, P.073

多孔打孔機「GP多孔打孔機」
(カール事務器(株)) ▶▶ P.075

版畫用膠板

於美術用品店等購買。

▶▶ P.035

壓模機

除網路商店外,也可於手工藝品專賣店等購買。

附壓力調整刻度盤的壓模機「Melody」
(Wonder House) ▶▶ P.012

小型壓模機「Wonder Cut」
(Wonder House)
▶▶ P.012, P.044

壓模機專用藝術型板「Pillow Box /
4×4 Die」(Wonder House)
▶▶ P.012

浮雕壓圖器

可於文具店或百圓商店等購買。

桌上型浮雕壓圖器(HIGHTIDE) ▶▶ P.037

手持型浮雕壓圖器(HIGHTIDE) ▶▶ P.037

Techniques to apply

切割工具

虛線刀

可於文具店
等購買。

▶▶ P.015

花邊剪刀

可於文具店或百
圓商店等購買。

▶▶ P.014

裁紙機

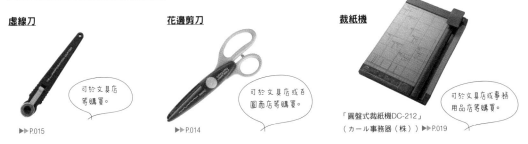

「圓盤式裁紙機DC-212」
（カール事務器（株））▶▶ P.019

可於文具店或事務
用品店等購買。

表面加工工具

護貝機

可於DIY居家修繕購
物中心、事務用品店、大
型家電店等購買。

「省空間護貝機」（IRIS OHYAMA）▶▶ P.022

可於文具店、事務
用品店或百圓商店
等購買。

護貝膠膜／自黏護貝膠膜▶▶ P.022, P.024, P.025

凝膠

可於手工
藝品店或
百圓商店
等購買。

UV凝膠
▶▶ P.120

UV光療燈

可於DIY居家修
繕購物中心或指
甲用品店等購買。

美甲專用UV光療燈
▶▶ P.117, P.120

凸粉

可於文具店、手工
藝品店等購買。

凸粉
▶▶ P.041

熱風槍
▶▶ P.041

金銀箔紙

可於網路商
店、美術用品
店等購買。

「金銀箔紙」
（吉田金糸店）▶▶ P.028

特殊用紙・膠膜

可於文具店、事務用品店等購買。

熨斗熱轉印專用紙

▶▶ P.057

植絨紙

「植絨紙A4」
（太陽精機）▶▶ P.058

投影片

▶▶ P.128

冷裱膜

▶▶ P.026

金屬風標籤紙

▶▶ P.118

刷具

油印・活版印刷用品

「油印工具組」
（太陽精機）
▶▶ P.050

油印用藍色蠟紙
（太陽精機）▶▶ P.049

可於美術用品
店等購買。

可於DIY居家修繕
購物中心、或美術用
品店等購買。

版畫滾筒
▶▶ P.044

海綿材質滾筒
（太陽精機）
▶▶ P.049

可於美術用品
店等購買。

油印專用油墨
（太陽精機）
▶▶ P.049

活版印刷專用墨水
（真映社）
▶▶ P.044

可於網路
上訂購。

硬質樹脂版
（真映社）
▶▶ P.044

絹版印刷用品

可於美術用品店
等購買。

刮刀板（新日本造形）
▶▶ P.052,P.053

網版
▶▶ P.049, P.052
P.053

「乳劑／清潔油／特殊繪圖顏料／筆型繪圖顏料」
（新日本造形）▶▶ P.053

絹印專用油墨
「RABADA」（新日本造形）
▶▶ P.052, P.053

「個人用絹版印刷工具組（新日本造形）」
▶▶ P.054

「裁切式絹印工具組」
（新日本造形）▶▶ P.052

感光式絹印工具組
T恤君工具組（太陽精機）
▶▶ P.055

可於網路商店、美術用品店或
DIY居家修繕購物中心等購買。

鉛字

可於網路商店
等購買。

▶▶ P.042

印章用樹脂版工具組

可於網路商
店等購買。

「すたんぷつくーる！plus＋start-kit」工具
組（すたんぷつくーる！ストア）▶▶ P.048

印章製造機

可於網路商店、
美術用品店、DIY
居家修繕購物中
心等購買。

「EZ スタンプ匠」
（太陽精機）▶▶ P.040

Techniques to apply

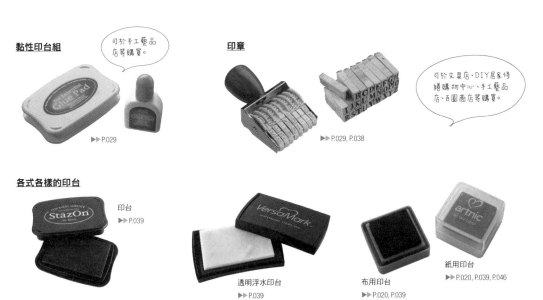

黏性印台組

可於手工藝品店等購買。

▶▶P.029

印章

可於文具店、DIY居家修繕購物中心、手工藝品店、百圓商店等購買。

▶▶P.029、P.038

各式各樣的印台

印台
▶▶P.039

透明浮水印台
▶▶P.039

布用印台
▶▶P.020、P.039

紙用印台
▶▶P.020、P.039、P.046

黏著劑

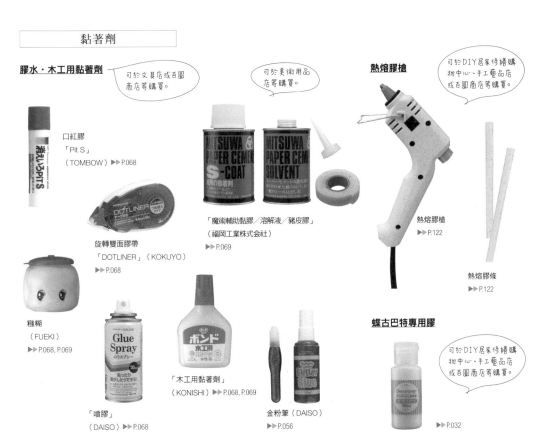

膠水・木工用黏著劑

可於文具店或百圓商店等購買。

可於美術用品店等購買。

口紅膠
「Pit S」
（TOMBOW）▶▶P.068

旋轉雙面膠帶
「DOTLINER」（KOKUYO）
▶▶P.068

「魔術輔助黏膠／溶解液／豬皮膠」
（福岡工業株式會社）
▶▶P.069

漿糊
（FUEKI）
▶▶P.068、P.069

「噴膠」
（DAISO）▶▶P.068

「木工用黏著劑」
（KONISHI）▶▶P.068、P.069

金粉筆（DAISO）
▶▶P.056

熱熔膠槍

可於DIY居家修繕購物中心、手工藝品店或百圓商店等購買。

熱熔膠槍
▶▶P.122

熱熔膠條
▶▶P.122

蝶古巴特專用膠

可於DIY居家修繕購物中心、手工藝品店或百圓商店等購買。

▶▶P.032

157

裝訂・固定工具

膠環

開合式拉鍊膠環
（外徑8.47mm）
▶▶ P.075

可於DIY居家修繕購物中心、文具店等購買。

「拉鍊膠環／開合輔助器」
（カール事務器（株））
▶▶ P.073

膠裝機

可於DIY居家修繕購物中心、事務用品店、大型家電店等購買。

「とじ太くん 專用封面紙／專用裝訂黏膠條」
（Japan International Commerce）
▶▶ P.097

「とじ太くん 3000」
（Japan International Commerce）
▶▶ P.097

「とじ太くん Photobook Maker」
（Japan International Commerce）
▶▶ P.097

可於DIY居家修繕購物中心、事務用品店等購買。

「雙線圈打孔裝訂機 TOZICLE」
（カール事務器（株））
▶▶ P.075

騎馬釘裝訂專用釘書機

▶▶ P.076

可於文具店、百圓商店等購買。

書背膠帶

▶▶ P.088

可於事務用品店或文具店等購買。

封蠟

可於文具店、手工藝品店、百圓商店等購買。

封蠟條
▶▶ P.122

封蠟章
▶▶ P.122

槍用封蠟條
▶▶ P.122

銅釦類

可於DIY居家修繕購物中心、手工藝品店、文具店、百圓商店等購買。

兩腳釘▶▶ P.105

座台
▶▶ P.105

撞釘工具斬▶▶ P.105

撞釘
▶▶ P.105

雞眼釦鉗
▶▶ P.105

銅釦
▶▶ P.105

雞眼釦斬
▶▶ P.105

上下套銅釦
▶▶ P.105

裝訂扣等

可於事務用品店、文具店等購買。

塑膠裝訂扣（カール事務器（株））
▶▶ P.105

塑膠裝訂扣（管型）
▶▶ P.105

協力廠商

アイリスオーヤマ株式会社
〒980-8510
宮城県仙台市青葉区五橋2-12-1
URL https://www.irisohyama.co.jp
TEL 0120-311-564

カール事務器株式会社
〒124-8588
東京都葛飾区立石3-7-9
URL http://www.carl.co.jp

銀座・伊東屋
〒104-0061
東京都中央区銀座2-7-15
URL http://www.ito-ya.co.jp
TEL 03-3561-8311

コクヨ株式会社
〒537-8686
大阪市東成区大今里南6-1-1
URL http://www.kokuyo.co.jp
TEL 0120-201-594

コニシ株式会社
〒541-0045
大阪市中央区道修町1-7-1
北浜TNKビル
URL http://www.bond.co.jp
TEL 06-6228-2811
　　　0120-28-1168（接着相談室）

株式会社
ジャパンインターナショナル
コマース
〒150-0045
東京都渋谷区神泉町21-3
渋谷YTビル02　5階
E-Mail info@jicworld.co.jp
URL http://www.jicworld.co.jp
TEL 03-5790-2345
FAX 03-5790-2346

株式会社真映社
〒101-0054
東京都千代田区神田錦町1-13-1
URL http://www.shin-ei-sha.jp
TEL 03-3291-3025
FAX 03-3291-5026

新日本造形株式会社
〒111-0052
東京都台東区柳橋2-20-16
サクラ東京ビル4F
URL http://www.snz-k.com
TEL 03-3866-8100
FAX 03-3866-8130

すたんぷつくーる！ストア
URL http://stamptocool.thebase.in
TEL/FAX 050-1179-6086

ダイソー
URL https://www.daiso-sangyo.co.jp
TEL 082-420-0100

太陽精機株式会社 ホリゾン事業部
〒180-0005
東京都武蔵野市御殿山1-6-4
URL www.taiyoseiki.com
TEL 0422-48-5119
FAX 0422-48-5009

株式会社トンボ鉛筆
〒114-8583
東京都北区豊島6-10-12
URL http://www.tombow.com
TEL お客様相談室 0120-83-4198

株式会社ハイタイド
〒810-0012
福岡県福岡市中央区白金1-8-28
URL http://hightide.co.jp/embosser
TEL 092-791-5369

不易糊工業株式会社
〒581-0053
大阪府八尾市竹渕東2-62
URL http://www.fueki.co.jp
TEL 06-6707-7772
FAX 06-6707-0112

福岡工業株式会社
〒356-0053
埼玉県ふじみ野市大井武蔵野1351
URL http://www.fukuoka-ind.com
TEL 049-262-1611
FAX 049-263-1529

吉田金糸店
〒600-8456
京都市下京区天使突抜1-363
E-Mail info@yoshida-leaf.com
URL http://www.yoshida-leaf.com
TEL 075-468-3286
FAX 075-468-3287

ワンダーハウス株式会社
〒181-0015
東京都三鷹市大沢4-10-16 1F
E-Mail info@whcrats.co.jp
URL http://whcrafts-shop.net
TEL 0422-30-5779
FAX 0422-30-5778

・参考文献...・

Reference list

● How to Fold
　（Agile Rabbit Editions）
　Pepin Press

● デザインノート No.3
　（誠文堂新光社）

● 編集印刷デザイン用語辞典
　著：関 善造
　（誠文堂新光社）

See you one day!

PROFILE

平田美咲 Misaki Hirata

出生於三重縣，現居住於東京都，是一位平面設計師、插畫家。平時從事雜誌、書籍設計與插圖繪畫工作，同時也時常發表一些獨具創意的手工藝作品，在多項領域中都極為活躍。著有『エコ*コモノ』（青山出版社）、『かわいいエコ*雑貨』（小學館）、『お菓子のパッケージで作ろう！エコなグッズ』系列（汐文社）、『シーリングワックスの本』『ボールペンイラストレッスンBOOK』（誠文堂新光社）等多部作品。

TITLE

特殊手作！印刷‧加工 玩美技法創意指南

STAFF

		ORIGINAL JAPANESE EDITION STAFF	
出版	瑞昇文化事業股份有限公司	DESIGNER	竹口太朗
作者	平田美咲	PHOTOGRAPHER	奧富信吾
編輯	印刷‧加工技巧書編輯部	EDITOR	甲賀礼子、中村真弓
譯者	龔亭芬		

總編輯	郭湘齡
責任編輯	徐承義
文字編輯	蔣詩綺　陳亭安
美術編輯	孫慧琪
排版	執筆者設計工作室
製版	印研科技有限公司
印刷	龍岡數位文化股份有限公司

法律顧問	經兆國際法律事務所　黃沛聲律師

戶名	瑞昇文化事業股份有限公司
劃撥帳號	19598343
地址	新北市中和區景平路464巷2弄1-4號
電話	(02)2945-3191
傳真	(02)2945-3190
網址	www.rising-books.com.tw
Mail	deepblue@rising-books.com.tw

初版日期	2018年9月
定價	380元

國家圖書館出版品預行編目資料

特殊手作!印刷.加工 : 玩美技法創意指南 / 平田美咲作；龔亭芬譯. -- 初版. -- 新北市：瑞昇文化, 2018.09
160面 ; 18.2 x 23公分
ISBN 978-986-401-268-8(平裝)

1.商業美術 2.印刷 3.圖書加工

964.6　　　　　　　　107013655